写意
牡丹画法（新版）

编著　王绍华

上海人民美术出版社

目录

第一章　概述

　　牡丹，国色天香，花中之王。她雍荣华贵，美艳绝伦，一直被中国人视为富贵、吉祥、幸福、繁荣的象征。牡丹是历代艺术家描绘的重要题材之一。

　　牡丹为芍药科，落叶灌木。由于品种不同，高者可达 3~4 米，有的疏散斜生，有的稠密直上。初春梗端鳞芽发出嫩叶，在河南地区 3 月抽茎，茎上分枝生叶，顶端生花苞，叶大而厚，叶柄长而互生，每枝九叶，俗称三叉九顶，生至 4~5 批叶时方才开花。牡丹天生丽质，有红、黄、绿、蓝、黑、白、粉等色，同一种色系的花中，深浅浓淡又各不相同，花开香气袭人。牡丹在演变过程中，花瓣层次差异，出现了不同层次的花部形态，有单瓣型及荷花、菊花、蔷薇、千层台阁、托桂、金环、皇冠、绣球等复瓣类型，作画时把握其基本形状，就会心中有数，下笔便有神了。归纳起来典型的有圆形、椭圆形、缺口圆形、月牙形、梯形、翘角形、多边形、圆外小圆形等。牡丹作为观赏花在我国已有 1400 多年历史，是我国人民最喜爱的著名花卉之一。

　　牡丹之名在秦汉之际就有了，观赏牡丹始于隋唐盛于宋。长安骊山栽种颜色各异的牡丹万余株，诗人李白有"云想衣裳花想容，春风拂槛露华浓"，李正封有"天香夜染衣，国色朝酣酒"的牡丹诗名句传诵至今。现在能看到最早最完整的牡丹画是五代徐熙的《玉堂富贵图轴》。徐熙为五代南唐画家，始创"落墨画法"。宋代牡丹品种更多了，栽培中心也从唐之长安转移至洛阳，从此有"洛阳牡丹甲天下"之誉。欧阳修在诗中写道："洛阳地脉最宜花，牡丹尤为天下奇。"在《洛阳牡丹记》一书中指出牡丹品种有 109 种，颜色也较复杂，记述了并蒂花的新奇品种和重瓣现象。

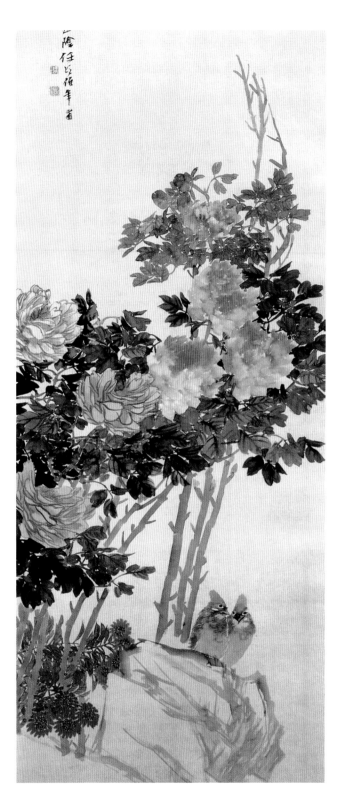

牡丹　任伯年(清)

明代牡丹画家辈出，陈淳、徐渭等都是画牡丹的高手，徐渭尤善画墨牡丹，留下了"不然岂少胭脂在，富贵花将墨写神"的题画诗佳句。清代著名画家恽寿平、赵之谦、任熊以及海上画派任伯年、吴昌硕等亦画牡丹，特别是恽寿平（号南田）宗北宋徐崇嗣没骨法，画法独创一格，他所画的牡丹笔致俊逸，意境幽淡。

到了现代，著名画家王雪涛曾画了大量的牡丹画，幅幅神态各异，生机勃勃。绘画大师齐白石画的牡丹花，用笔简练，常是寥寥数笔，却生机盎然。此外陈半丁、唐云、陈子庄等画家所绘牡丹也各有特色，引人入胜。

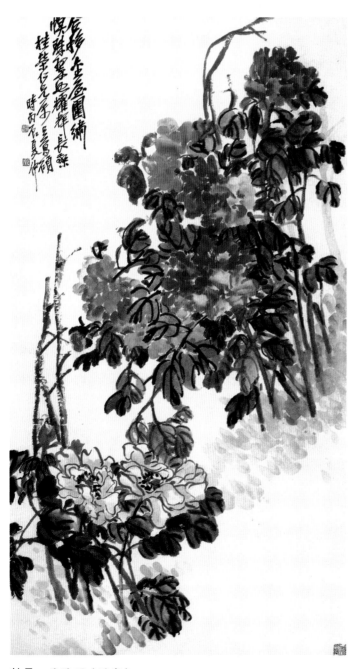

牡丹　吴昌硕（近代）

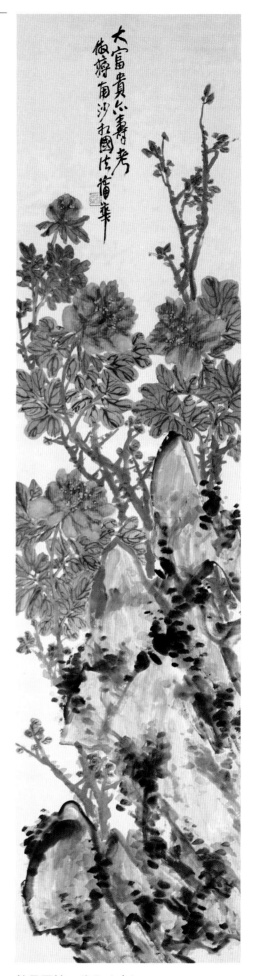

牡丹图轴　蒲华（清）

第二章　材料工具和墨法

画画材料与工具

　　首先要选择好纸笔以及墨砚，称之文房四宝。

　　笔，选毛笔时首先要知道笔的四德五毫的特性。一支好的毛笔须具备尖、齐、圆、健的特点，笔锋以长短分为长锋与短锋，以笔毫的硬度分为硬毫、软毫和兼毫，其用途各不相同，如短锋玉荀笔适宜点垛花瓣、叶，长锋笔宜撇兰竹、出枝干等。一般花鸟画选用兼毫较多，对画者来说只要顺手即可。

笔

　　纸，花鸟画用纸一般以净皮宣纸为佳。这种纸落墨如雨入沙，直透纸背。

　　墨，墨的种类很多但主要分油烟、松烟两种，油烟墨有光泽，松烟墨无光泽，作画一般用油烟，现在不少画家用墨汁作画，若用墨汁，最好在砚中磨后再用，易发墨，并有光泽。

　　砚，砚的品种繁多，如广东的端砚、安徽的歙砚，选择质地较细，易发墨的砚即可。

墨、砚

　　颜料，以上海生产的国画色为多，颜料有植物质色如花青、胭脂等，矿物质色如石青、石绿等，动物质色有洋红等。在各种颜料中加少许墨能使色彩变得沉着，加少许白色可增强其明度。

纸

笔洗、颜料

印章、印泥

笔法和墨法

谈墨法离不开水。既是水墨，当以墨为体，以水为用。"墨分五彩"，讲的是墨有焦、浓、重、淡、轻，又有枯、干、渴、润、湿的用墨用水程度和轻重的区分。墨法中有水润墨涨法、泼墨法、浓墨法、淡墨法、破墨法、积墨法、焦墨法、宿墨法、冲墨法等。墨法这一节中主要介绍常用的破墨法、积墨法、焦墨法、宿墨法、冲墨法。

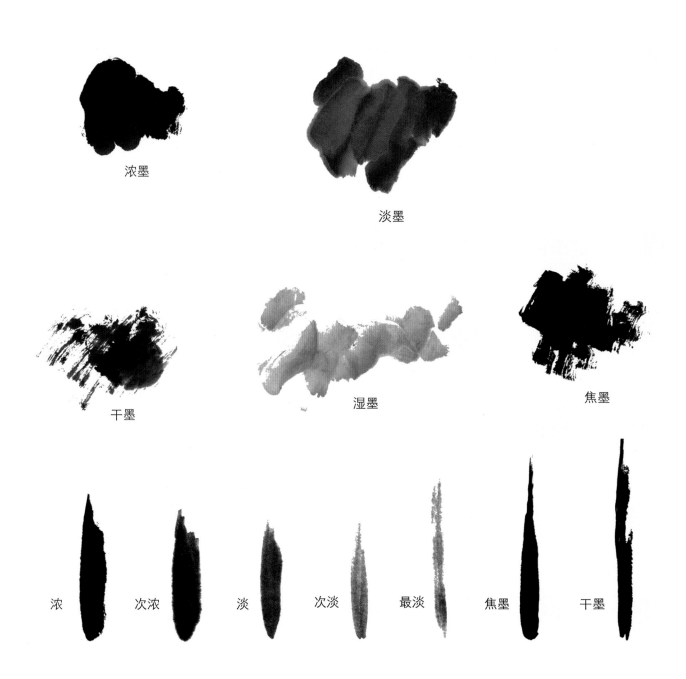

浓墨

淡墨

干墨

湿墨

焦墨

浓　　次浓　　淡　　次淡　　最淡　　焦墨　　干墨

第三章　写意牡丹画法

牡丹的生长规律和结构

牡丹，学名Paeonia suffruticosa，归芍药科、芍药属，多年生落叶小灌木。

牡丹生长缓慢，株型小，株高在0.5~2米之间；根肉质，粗而长，中心木质化，长度一般在0.5~0.8米，极少数根长度可达2米。枝干直立而脆，圆形，从根茎处丛生数枝而成灌木状。第二年开始木质化，秋后多有干梢现象，表皮褐色，常开裂而剥落，每年春天从芽孢中抽出嫩枝，主茎顶端孕育花苞，四周长出4~6片叶子，叶互生，一枝叶柄分出三个小叶柄，每个小叶柄上长出或连或裂的三片叶子，这就是我们经常说的牡丹叶子"三叉九顶"。总叶柄长8~20厘米，表面有凹槽；花单生于当年顶枝，两性，花大色艳，形美多姿。花茎10~30厘米；花的颜色有白、黄、粉、红、紫红（紫）、黑紫（黑）、雪青（粉兰）、绿等颜色；花分单瓣、复瓣。复瓣的外缘瓣较大而有缺裂，中心为花蕊，分为雌蕊与雄蕊。

牡丹花的各部位的具体结构，分解说明如下图：

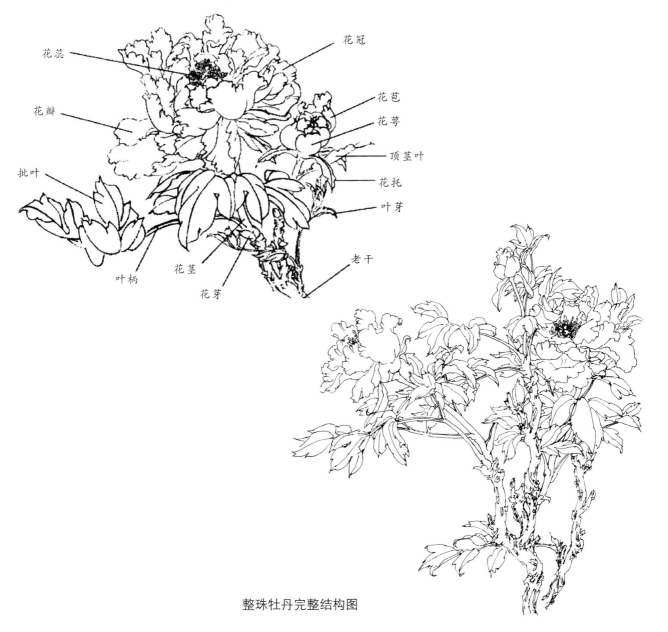

整珠牡丹完整结构图

花蕾（花苞）

根据牡丹花蕾的不同时期分为大花苞和小花苞。小花苞形似棉桃，以大萼三片和复萼五六片组成，一般在破绽期以前算小花苞，破绽期以后为大花苞。在画牡丹花苞时，可用各不同花期及不同姿态的花苞为参考。小花蕾似棉桃状，大萼三片相抱很紧，根据不同角度可点小花苞或先点萼。大花苞绽露裂开，花瓣浓艳，或藏于叶子缝隙中，或昂首向上生机勃勃，画花苞要圆中带方，落笔要肯定，造型要精巧有神。

画法要点

用兰竹笔先蘸花青，然后调藤黄色，笔尖蘸胭脂点出大萼（注意透视和角度），再用同样颜色画出复萼（俗称飘带），由里向外或由外向里，从不同角度画复萼，点一下刚露出的花瓣即可。

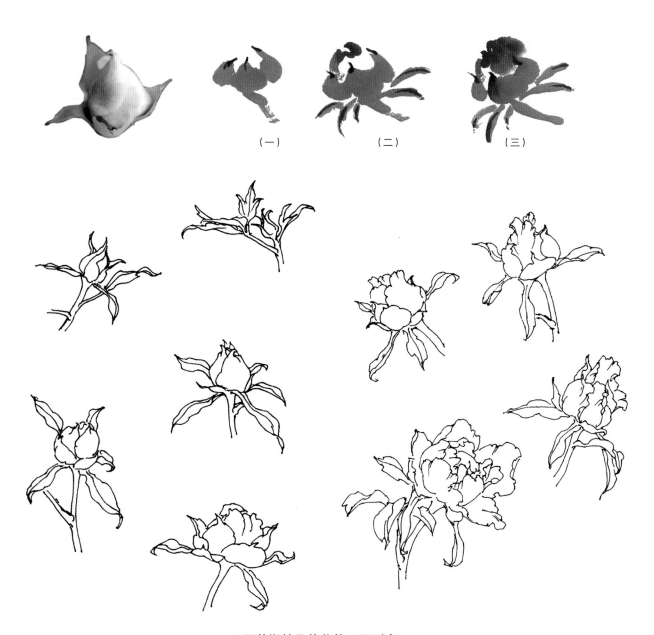

（一）　　　（二）　　　（三）

不同花期牡丹花苞的不同形态

花蕾各种角度

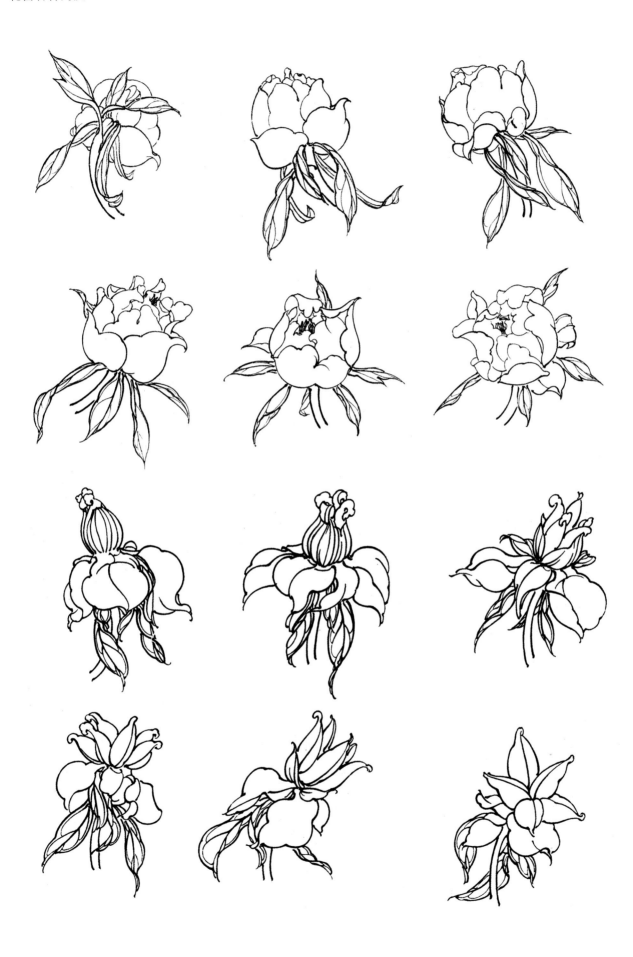

花蕾初开

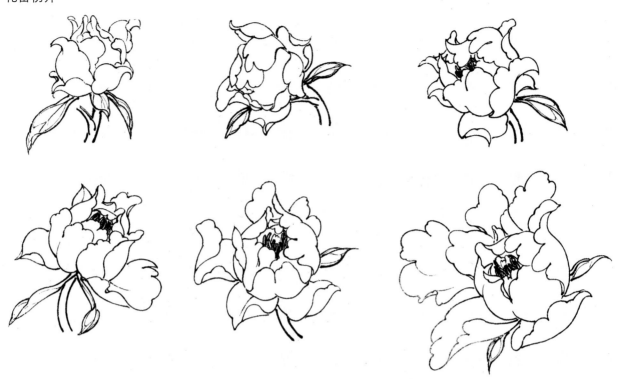

花蕾绽放

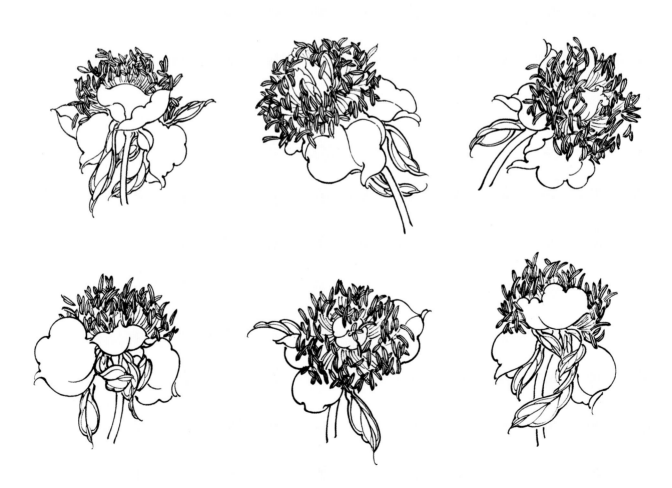

花冠（花头）

一个完整的花头是由花瓣、花萼、雄蕊、雌蕊等部分组成。花瓣多少不一，多层为复瓣，简者五六瓣或叫单瓣牡丹，平整均匀者称作"平头"，花瓣重叠隆起者为起楼。花的实际大小常见为14~20厘米左右，最大有近一尺（33厘米）直径的。

花头是牡丹画的主体，由于牡丹花型的结构比较复杂，花瓣略大而松散，从形态上有正面、侧面，有昂首、低垂，在实际作画时不要过多考虑花的品种、形态的特征，而主要多注意表现它的丽质和风姿，同时还要注意它的透视变化和主体层次立体效果。

画法要点

花头不可画得太圆、太方、太正，花型要追求玲珑俏丽，花瓣可以适当地精简、夸张和变形，但不能失真或面目全非。

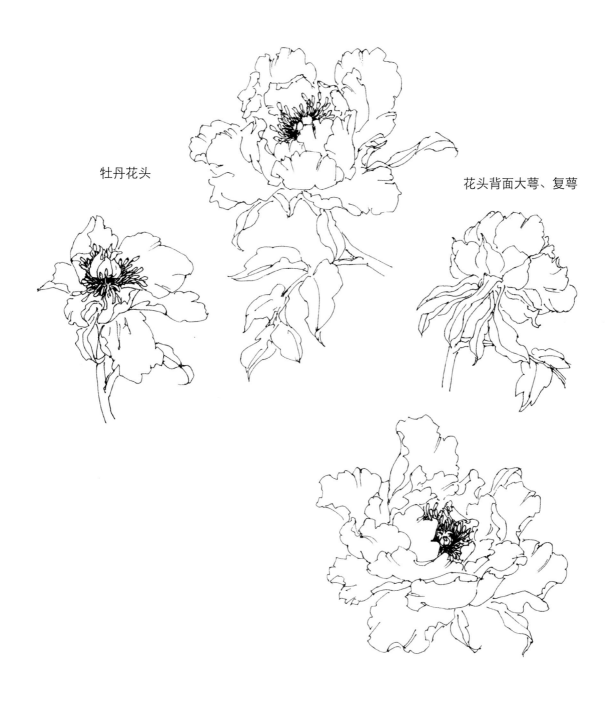

牡丹花头

花头背面大萼、复萼

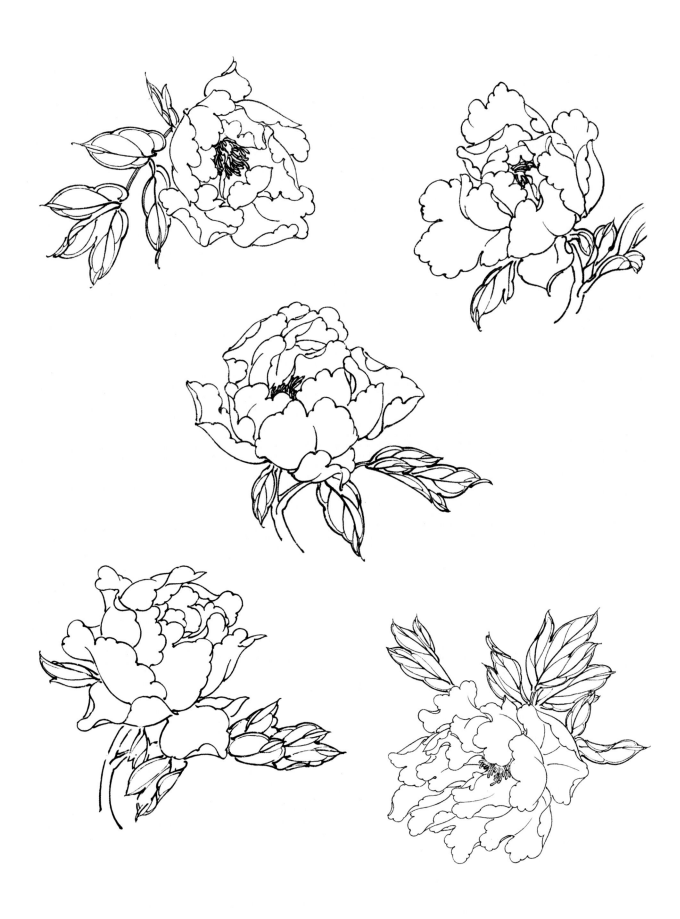

画法要点

画牡丹花可用长锋笔，以羊毫笔为主的兼毫笔，如冰清玉洁、大羊提笔都可以，总之笔不宜太小。作画时要先蘸少量清水，再蘸满已调好的白色，再用笔尖蘸少量曙红，尖部调成粉红色，按照图列的顺序与步骤先画出浅色部分，再用笔尖加重色（胭脂），用笔要灵活，可适当留出飞白。在作画的过程中要求干净利落，尽量少重笔，要做到大胆落笔，小心收拾。

几种不同形态的花头

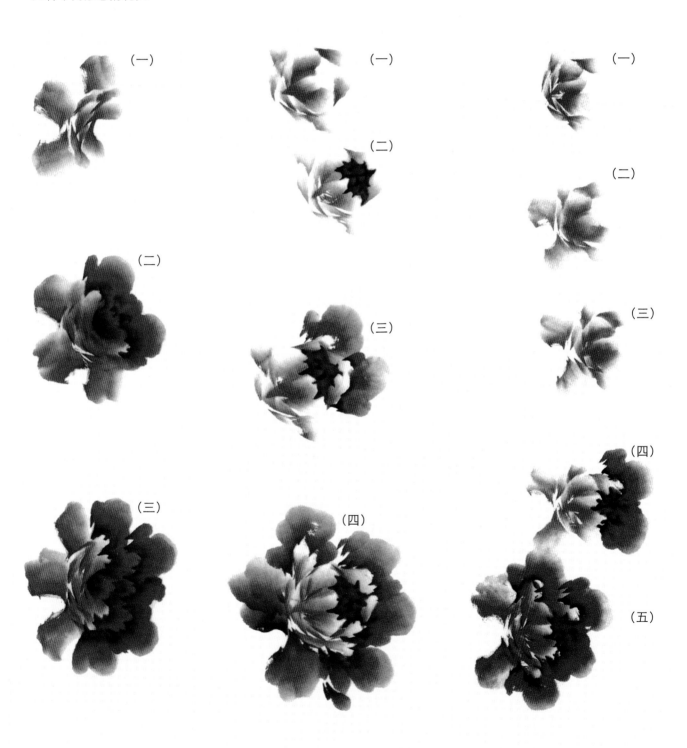

（一）　　（一）　　（一）

（二）　　（二）

（二）　　（三）　　（三）

（三）　　（四）　　（四）

（五）

画牡丹花头选择盛开的重瓣类型，以侧面八分处来画较好表现，盛开的花头呈椭圆形，花瓣内紧外松，伸展起伏变化生动好入画。

画法要点

（1）画红花时，笔蘸薄粉，水头要足，笔肚浸少许三青或三绿稍调（不要在碟中来回揉调，以免变灰），笔尖再蘸曙红，在碟中稍调厚。从花的外围花瓣画起（也可以从里向外画），外围的花瓣是花整体造型的关键，按层次左右落笔画去，逐渐递加花瓣。（2）在外围花瓣的基础上，笔蘸薄粉调曙红，再蘸胭脂。按层次侧锋横斜顺逆交错写出花心的暗处，逆顺用笔可增强笔墨的变化韵味。（3）大胆落笔后花的基本形态出来了，还要细心收拾。画牡丹花头，并非一笔一个瓣，而是要重复几次用笔调整塑造，花心处颜色宜重些。

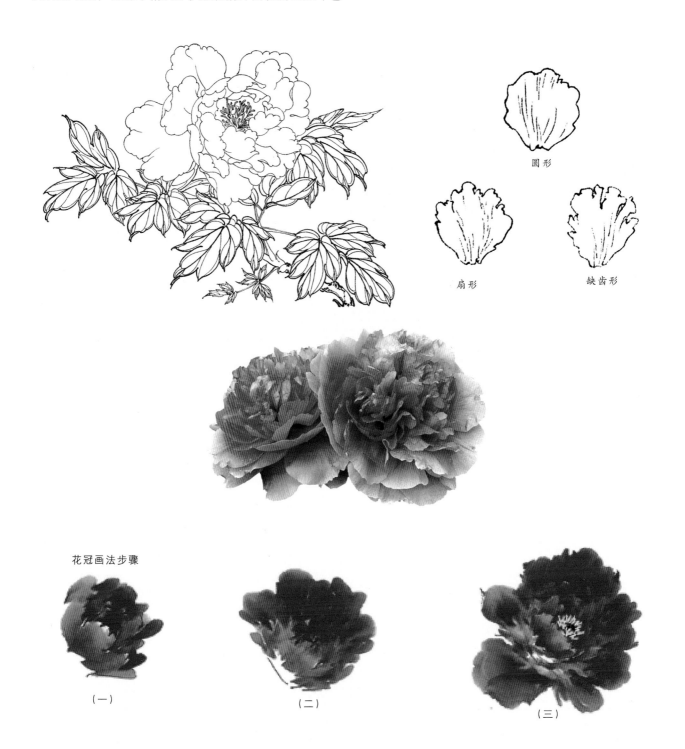

圆形

扇形　　缺齿形

花冠画法步骤

（一）　　（二）　　（三）

附录：牡丹花调色法

红花：用朱红、大红、曙红。以朱红为主调大红成基本色，笔尖蘸曙红点画。也可以笔肚上足牡丹红，笔尖蘸胭脂画出，色浓浑厚，否则，干了就显得单薄。

粉红：笔根白，笔肚牡丹红，笔尖胭脂。

黄花：黄加白，笔尖蘸赭石与朱红的调和色。花芯可用白色或胭脂画。也可以笔根白粉，笔肚藤黄，笔尖绿画出。收拾的时候笔尖用朱磦或胭脂。

橙色：笔根赭石，笔肚朱磦，笔尖胭脂。

蓝花：花青加白加少量曙红做基本色，笔尖蘸花青画。也可以笔根白粉，笔肚肽青蓝，笔尖胭脂画出。

紫花：白色加胭脂和花青调成基本色，笔尖蘸胭脂。大体完成后，用浓厚胭脂再次花心部位的深度，并且使花瓣更加丰富。也可以白粉加胭脂就是紫加一点肽青蓝。

白花：草绿色加少许赭石和微量水墨调成基本色。画时蘸纯白色，笔尖蘸基本色。完成后，可以用绿色提染暗部和花心，纯白色强调亮部的花瓣。

墨花：行笔速度要快，用笔果断，变成清新畅快感觉，不要重复修改。可水墨干后，用石青、石绿、朱砂这些不透明矿颜色点花芯。画花瓣时用笔有大胆，不要留白。

黑牡丹：牡丹红加胭脂加墨调出黑紫。

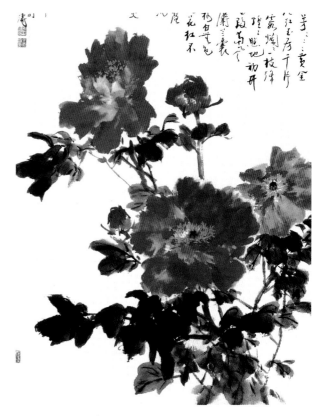

牡丹图　王雪涛

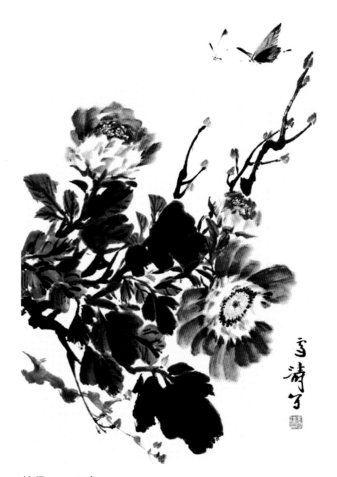

牡丹　王雪涛

　　二乔：粉红色干透后（不会窜色，破坏花形）画另外的黑紫色。

　　绿色：白色加草绿色加少许朱红调成基本色，笔尖蘸草绿色从反瓣部位画起。石青画子房比较合适。

　　深红色：大红加少许曙红调成基本色，笔尖蘸胭脂，用笔干脆利落，避免重复用笔，以免画"糊"了。难点就是水分的掌握，水分多了，色彩没有重量感，水分少了，又容易显得干腻呆板。只有水分恰当才能够厚重滋润。

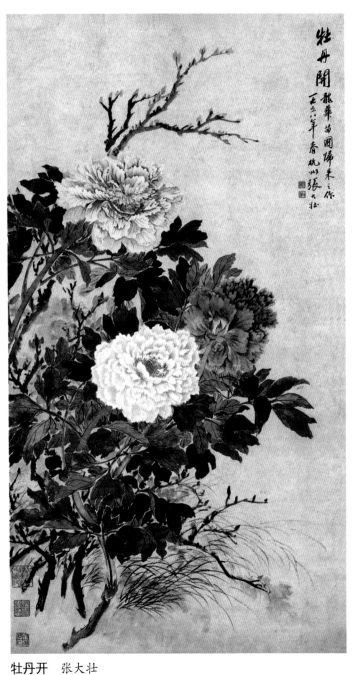

牡丹开　张大壮

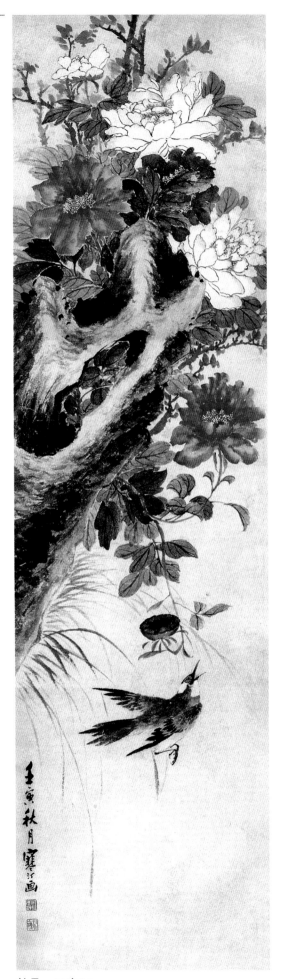

牡丹　江寒汀

牡丹花的点蕊

雌蕊位于花的中央，形似小石榴，雄蕊位于雌蕊四周，初开时花蕊丰满，排列整齐。雄蕊分蕊丝、蕊头。蕊丝呈淡黄色。蕊头略重呈中黄色，待花盛开时，蕊头的花粉增多，呈中黄色，头略大。

蕊丝上连蕊头，下连花心。花头画好需点出花蕊，花蕊在花头中占有很重要的位置，是色彩对比的"兴奋剂"，牡丹花头的神采要靠它来衬托，我们在画时不可以掉以轻心，潦草从事。

画雌蕊可选用小叶筋或小衣纹笔蘸三青或三绿色点出即可。

画雄蕊则可用小叶筋或小衣纹笔蘸白色，画出蕊丝再用藤黄色或中黄点蕊头，点时最好分组点，五六笔为一组。多层复瓣花头的雄蕊可藏可露。蕊的颜色注意与花头色彩反差要强烈，雄蕊要有聚散穿插，错落有致。

牡丹的花萼及花茎的画法

　　画大花蕾时，可先画出花瓣，后画花萼。小花蕾可不点蕊，而大花蕾就要酌情而定了，一般要画得昂首挺拔，尽量少垂势，要注意它的紧凑与坚实的质感。只有这样才能画出它生机勃勃的形态。

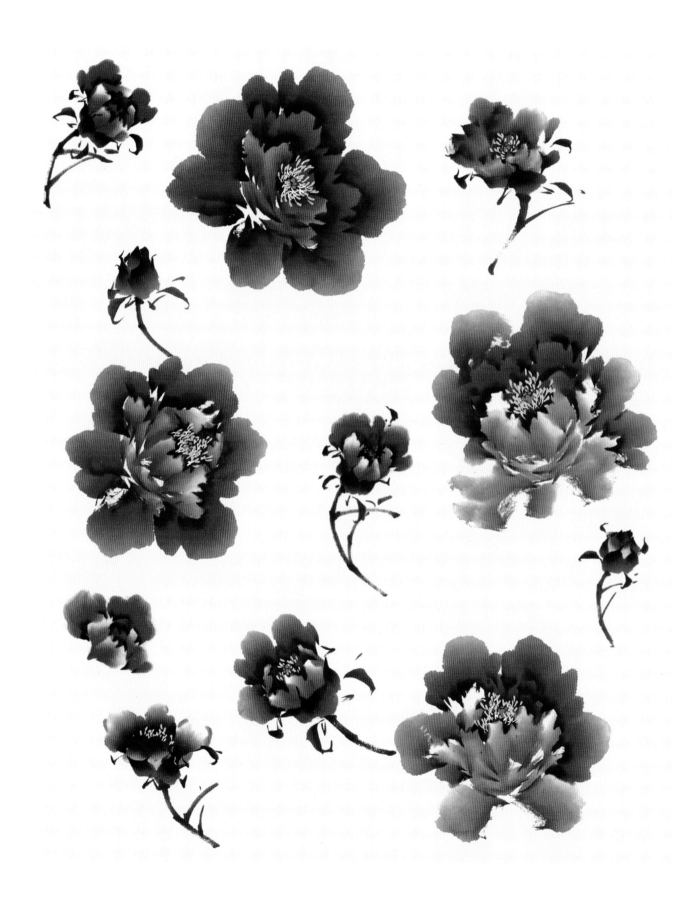

牡丹的叶子及画法

　　牡丹的叶子呈羽状，三叉九顶。每一枝叶柄的顶端为一批叶子，可分为九片单叶。叶形的大小、宽窄、叶色的深浅，随品种不同而不同，有深绿、嫩绿、黄绿。叶片正面色浓重，背面色淡。主叶筋多为重色，老叶乃深绿色，嫩叶为草绿色尖缘偏红色，叶柄一尺（33厘米）左右，分叉为十字状。

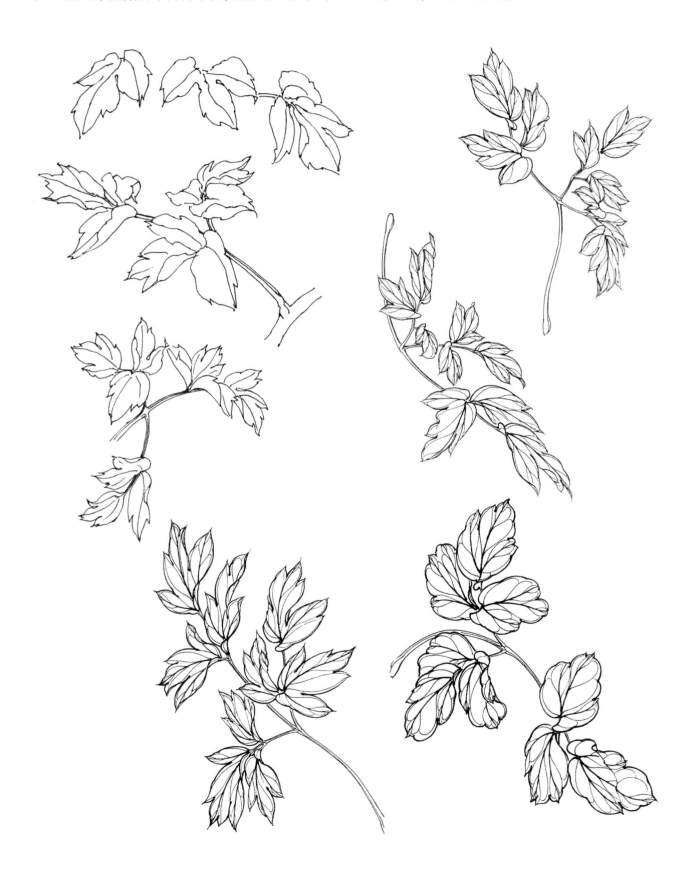

牡丹叶子由于品种和生长先后的不同, 所以形态也不相同。另外由于空间透视变化, 所以叶片的形态变化也很大, 有正、侧、翻、卷之分。所以我们在画叶子的时候要注意整、碎、疏、密变化。要做到方、圆、尖、长的变化和组合, 叶形要错落有致。

一般先画嫩叶子。可选用大石獴笔或加健提笔, 先蘸花青色, 再蘸藤黄色, 笔尖再蘸胭脂色, 调好后中锋入笔, 侧锋画出。在画叶片时, 注意外形与颜色的变化。

初学者先要从练习单片叶子入手。可做360°的不同方向叶片的基本练习。然后再练习组合画叶子, 在成组成批画叶子时, 要注意叶子外形的起伏变化。特别注意外围不能画齐、画圆、画平。另外还要注意叶片大小、方向、笔法的变化。在作画中可采用中锋、侧锋、逆锋、拖笔、点虱等不同笔法, 画出主次分明、虚实相生成组成批的叶子。

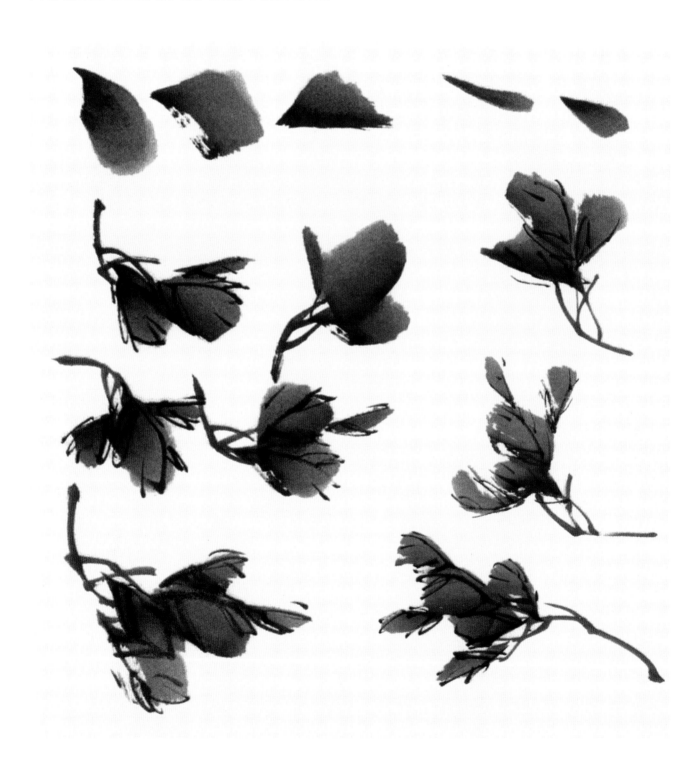

画法要点

A．要成组成批地画，要注意叶形的透视变化和叶子疏密关系的变化，该密则密，该疏则疏，切忌叶子形状雷同、平均摆放。成组成批叶子的组合空间，适当穿插叶柄和枝丫。

B．注意整幅画的走势，在嫩叶子的基础上加画重色叶子，要有层次感。切忌花、散、乱的现象出现。传统的中国画一般都是近实远虚，近浓远淡，而我在作画中吸收了西画的一些表现方法。

画嫩叶子在前（受光部分），起经营位置作用，重色老叶子在后（中间色），更重的背景叶子（背光部分）衬托前枝和叶子，对整体布局以及丰富空间和层次感起到了很好的效果（作用）。

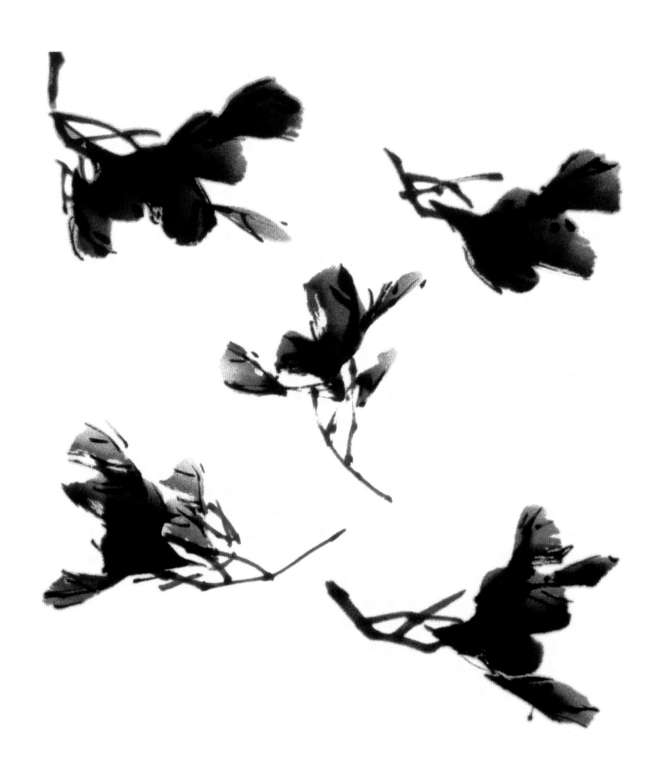

C．叶子的勾筋，勾叶子一要注意它的实际生长规律，更要注意画面的需要，勾筋可以改变叶子的方向和动势。可选用叶筋笔或根据个人的喜好和习惯，也可用兰竹笔或小石獾笔，中侧锋兼用，用笔要有实有虚，灵活多变，繁简相间。注意行笔不要拘谨，要有力度，流畅自如，并且不要受前期画叶片笔形的限制。勾勒时要特别注意行笔的速度和提、按、顿、挫的笔法变化。

D．嫩叶子勾筋用胭脂色加墨。重色墨叶子用重墨勾筋。

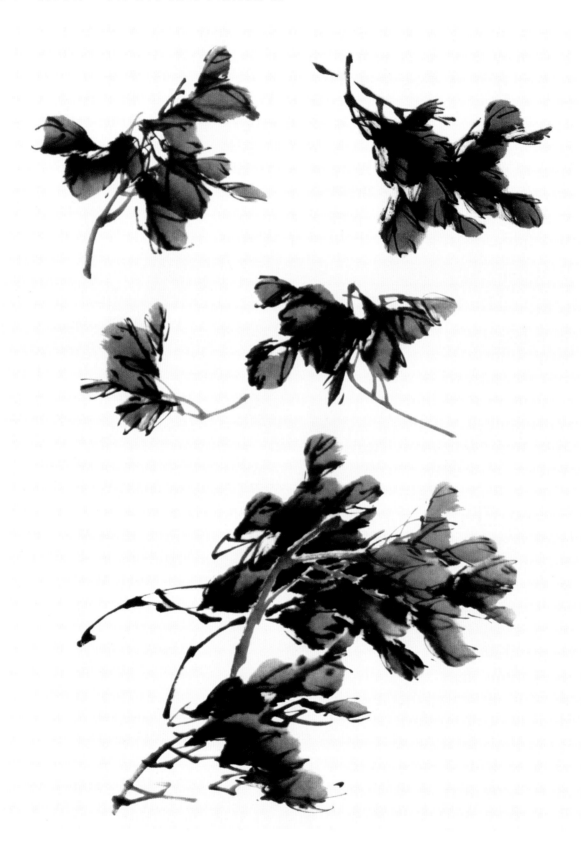

牡丹的枝与老干及画法

牡丹的所谓枝主要是指当年新生的花茎、叶柄。嫩茎长一尺 (33厘米) 左右, 茎身对生叶柄, 少者4~5批, 多者14~15批不等。茎色多为绿色泛红。花的老干为多年生, 其色呈褐色, 脱皮后有节疤, 干的下部往往皮脱尽而近乎光滑状。

花芽在茎与干之间抽出, 形状似小桃形, 色呈嫩红色。花开时花芽明显而有生气。花芽枯干时呈赭褐色。叶芽瘦尖、细长, 很有生机, 其色呈嫩红色。

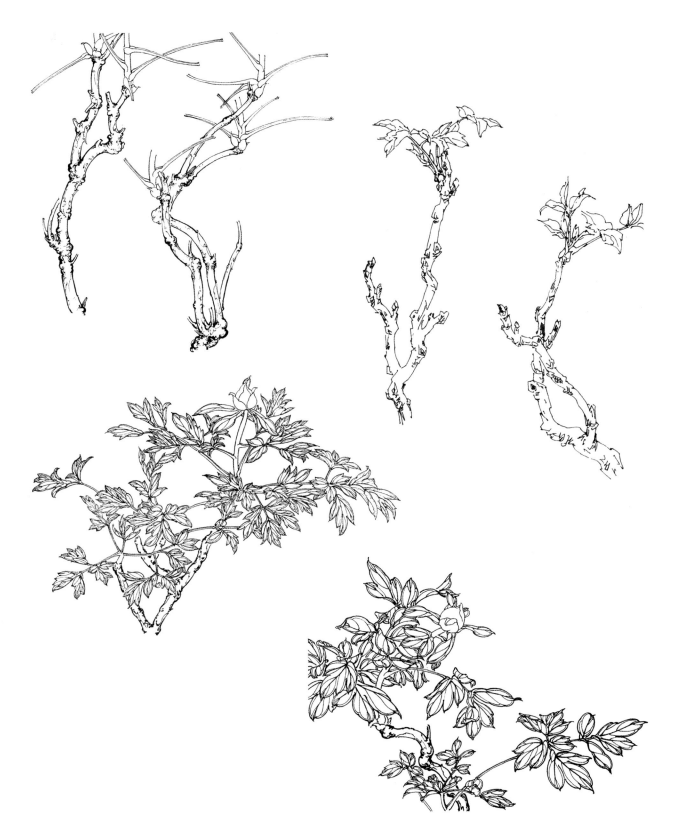

"花易画，叶难画，枝干更难画"，因为枝干是一株牡丹的框架和筋骨，花叶形成的块面质感需要强壮的枝干来支撑。牡丹是木本，老干苍劲曲折多变，嫩枝挺拔修长，画干应注意粗细曲直的变化，主干要贯气，辅干要协力。

可选用大兰竹或小石獾笔，粗枝用侧锋，小枝用中锋，总之要画得挺拔有力。

在老干的安排上忌两干平行、十字交叉、骨架交叉、三股叉等。

牡丹老干上下近乎同粗，分枝略细，画干不可画直干，要屈曲中带方折，形成奇崛、老辣之感，同时要着力于气势，运笔要肯定利落，一气呵成。画完后皴擦一下，适当地点一些苔点或芽苞，苔点上加石绿、石青、三青均可。

画法要点

用色花青、藤黄、朱磦加墨，中侧锋用笔，运笔由上而下或由下而上（随个人作画的习惯），运笔之中要有顿挫快慢变化，可虚可实，可出现沙笔（飞白）然后皴擦出老干苍劲的皮质，而后点出芽苞。用墨用色要虚实相映，浓淡得当。

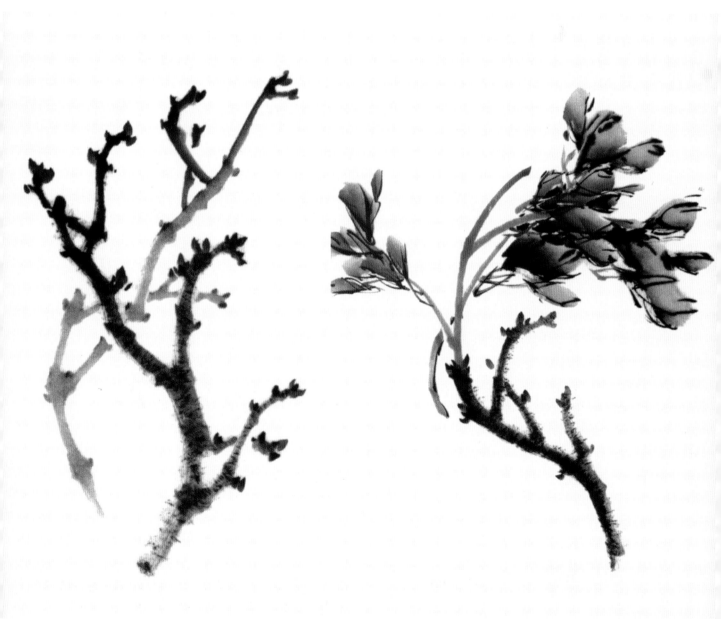

牡丹画法步骤

　　是先画花好，还是先画叶再添花好？不少画家各抒己见。画牡丹一般有两种画法，一种是先画花头，次画枝茎，再画叶子，后画枝干，最后整理收拾。

　　另一种是藏露法，即先画叶子，后添花头，再画枝干，花和枝干画在叶子的前面或后面。

　　至于一幅作品中的牡丹花色和朵数多少为好，

经验证明，完整的牡丹作品，绝不会只有一朵孤芳自赏，一般总有3~5朵或7~8朵，以奇数易组织。应表现出蓓蕾初秀、含苞待绽和盛开怒放的花朵，不宜千花一面。同时还要考虑花头大小、反正、俯仰、疏密、虚实、藏露等姿态。

《舞春风》步骤图

步骤一：用长锋狼羊兼毫笔，先蘸清水然后调白色，笔尖部分蘸朱砂色，画出浅色花瓣部分，再蘸曙红、少量胭脂色画出花心及深色外围花瓣，完成一个完整的花头。

步骤二：在第一个花头的旁边，再用曙红、胭脂色画出另外一个花头，注意两个花头的颜色、位置的区别，两个花头不要平行或垂直排列，要上下或左右位置错开，要画出一前一后的层次感。

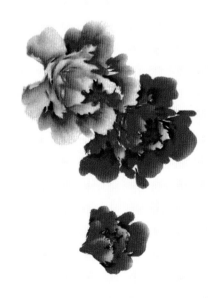

步骤三：在已选好的位置上画出一个小花苞，位置要和两个花头分开。三个花不要平均摆放。

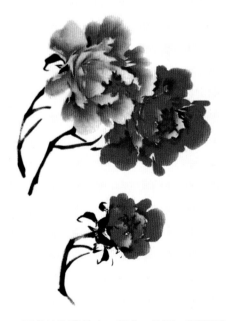

步骤四：用兰竹笔蘸花青、藤黄、朱磦、胭脂画出花头和花苞的大萼、复萼、花茎和叶柄。确定好花茎的走向和位置。

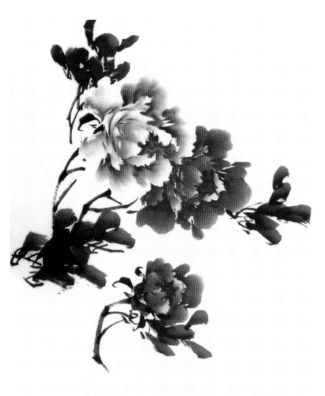

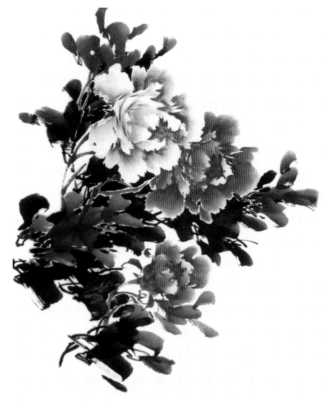

步骤五: 用大石獾笔按照花茎和叶柄的走势,分组画出嫩叶子。（嫩叶子的颜色配比同花茎的颜色。）

步骤六: 用石獾笔蘸花青、藤黄、朱磦在嫩叶子的基础上分组,添加第二层及花、枝后面最深层的暗部的叶子,要注意和前边两层叶子的颜色和墨色的区别。

步骤七: 在叶子未完全干时,用兰竹或叶筋笔勾出叶子的筋脉,嫩叶子用胭脂加墨勾筋,第二层及暗部叶子用浓墨勾叶筋。

步骤八: 随着花茎走势画出老干,用小衣纹或小叶筋蘸三青或三绿点出雌蕊,蘸白色画出蕊丝。蘸中黄（藤黄）在蕊丝顶端点上蕊头。

＜完成图＞

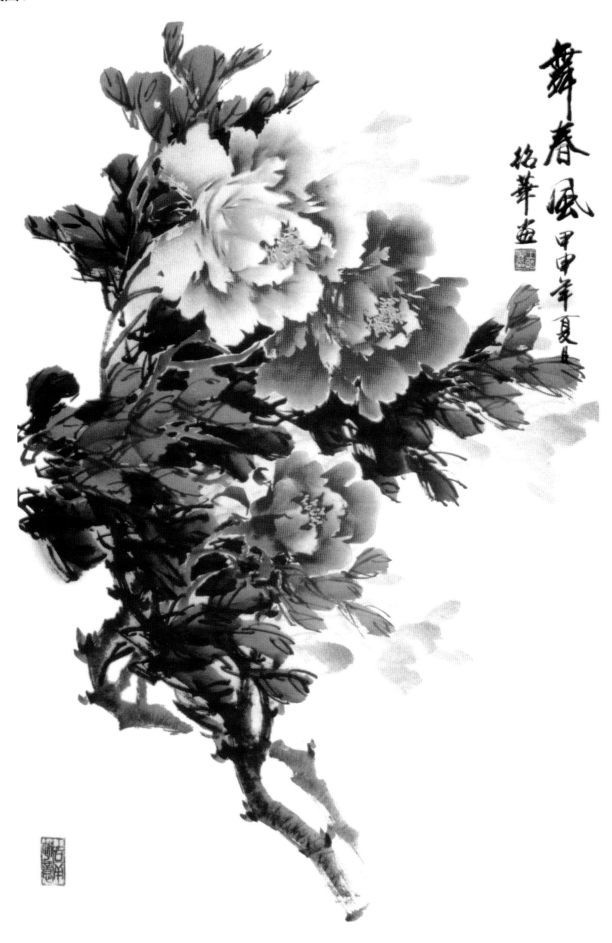

《天之骄子》步骤图

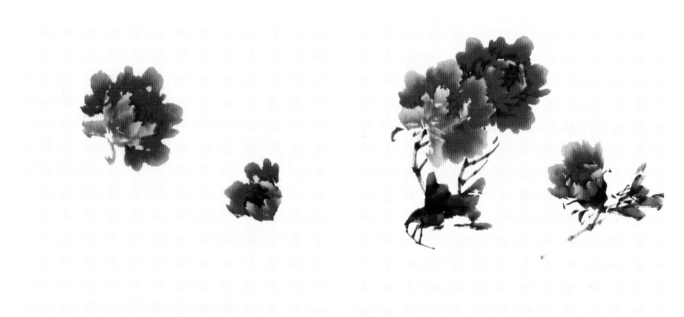

步骤一：用中等提斗笔先调白粉加曙红。中侧锋兼用画出牡丹花头和花苞。

步骤二：画左上方另一朵花头，用兰竹笔调花青、藤黄，变尖蘸胭脂画出花苞的大萼、复萼及花茎，确定整体构图的走势，大石獾笔画牡丹嫩叶。

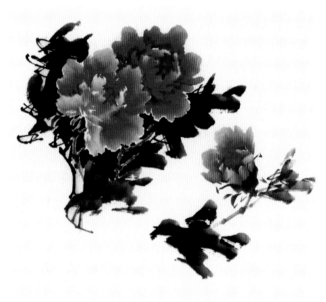

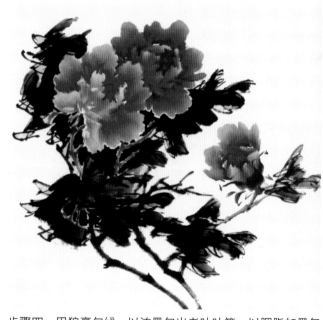

步骤三：用花青、藤黄等调浓墨画老叶，花叶要有疏密、浓淡层次关系，注意走形的变化和组合的美感。用长锋小石獾笔调加墨色画出枝干，穿插枝叶走势。

步骤四：用狼毫勾线，以浓墨勾出老叶叶筋，以胭脂加墨勾出嫩叶的叶筋。

＜完成图＞

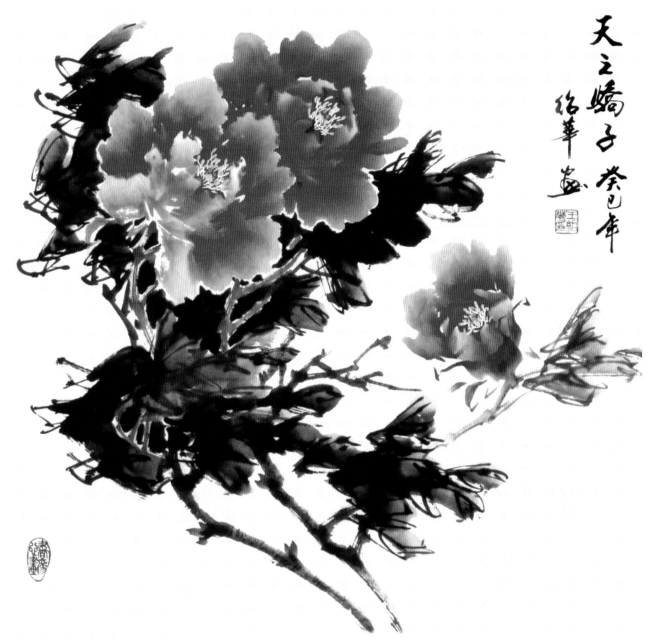

步骤五：用三青或三绿点出花的雌蕊，藤黄加白粉点雄蕊，并适当点出枝干的芽苞、苔点。最后题款、钤印，整幅作品完成。

《翰墨飘香》步骤图

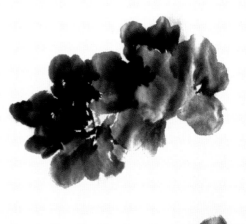

步骤一：热水化开胶粉，降湿后用中等提斗笔蘸胶水，调墨色画出墨牡丹的花头，这种方法画出的花头有半透明的效果。

步骤二：调墨色接画另一朵花头和花苞。注意两朵花头要有前后、浓淡变化。

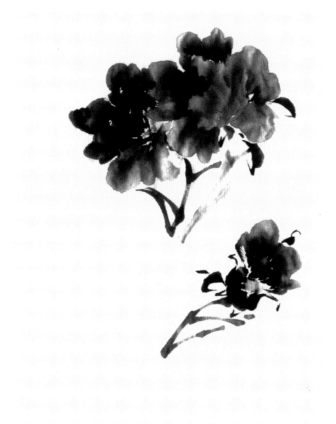

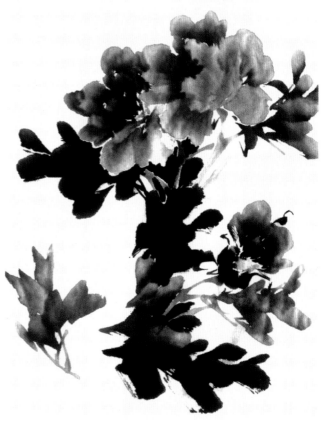

步骤三：画出花茎、花萼的走势。

步骤四：同上方法画出有浓淡变化的花叶，注意疏密、大小组合。

＜完成图＞

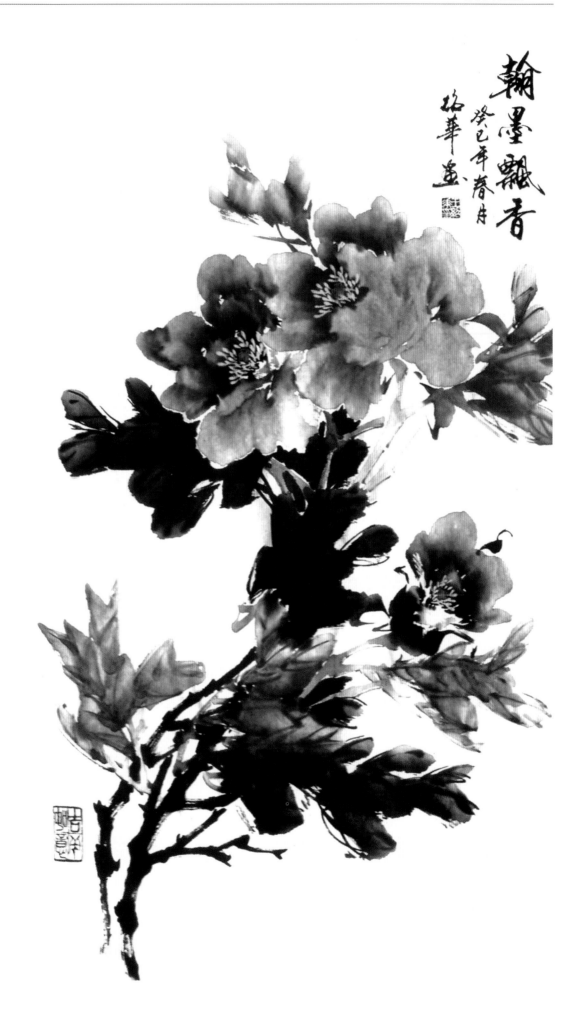

《碧玉飘香》步骤图

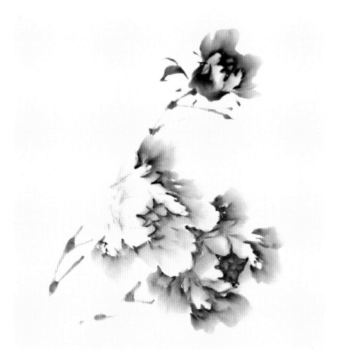

步骤一：用羊毫加健的斗笔蘸白色、绿色、花青，画出浓淡相间的绿色牡丹。选适当位置添加个小花苞。注意此为竖幅构图的适当安排。

步骤二：用兰竹笔调出嫩枝、花萼的颜色（花青、藤黄、朱磦，另加胭脂）。形色谐，中侧锋画出花茎、花萼，并注意走势运行。

步骤三：用大石獾笔画出几组嫩叶子，大石獾调出老叶子的颜色，花青藤黄、朱磦加墨，画出老叶子。注意不同老叶子的位置和墨色的区别和变化。

步骤四：用长锋狼毫笔蘸胭脂加墨勾出嫩叶子的叶筋，浓墨勾出老叶子的叶筋。

＜完成图＞

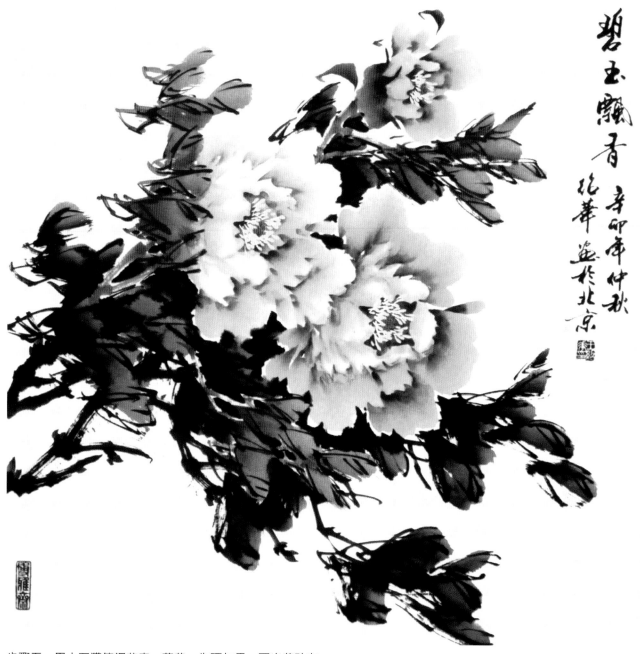

步骤五：用小石獾笔调花青、藤黄、朱磲加墨，画出苍劲有
力的老枝干。在适当的位置点出芽苞。用朱磲在绿牡丹花心
点出雌蕊，用小叶筋笔蘸白色画出雄蕊。题字、落款、盖章。
一幅绿牡丹图《碧玉飘香》全部完成。

写意牡丹的构图法则

中国画中的章法，六法中称之经营位置、布局，亦称构图，它的基本原理是体现了心理、画理、物理三者之间的关系。写意牡丹的章法，可归纳为构图形式美、图幅形式美、构图技法美几大类。

（一）起承转合

画面上的一切景物都不是孤立的，它们都处在一种关系里，就是相辅相成的辩证关系，这些关系简而言之，就是宾主、虚实、纵横、起承转合等。中国画构图千百年来历经许多画家的丰富完善，留给我们一套套构图规律和程式，根据需要归纳如下，与大家共同学以致用。"开"是指张扬和伸展气势，"合"即是收敛和合拢气势。牡丹先从花头画起。花头代表"承"，叶子代表"转"，石头、题字和印章代表"合"。

（二）构图的重心

一幅画的构图，犹如一杆秤，重心是秤的准星，枝干是秤杆，叶和花的大小、位置都能形成画面重心的条件。要根据情况，把主体和配景合理搭配。使准星保持在合理位置，这样才能保持平衡，构图才新颖、奇妙，才有视觉效果。

横式构图法

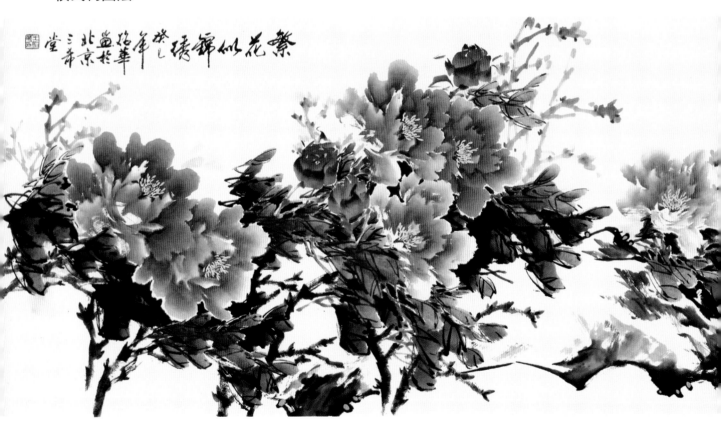

繁花似锦绣

直式构图法

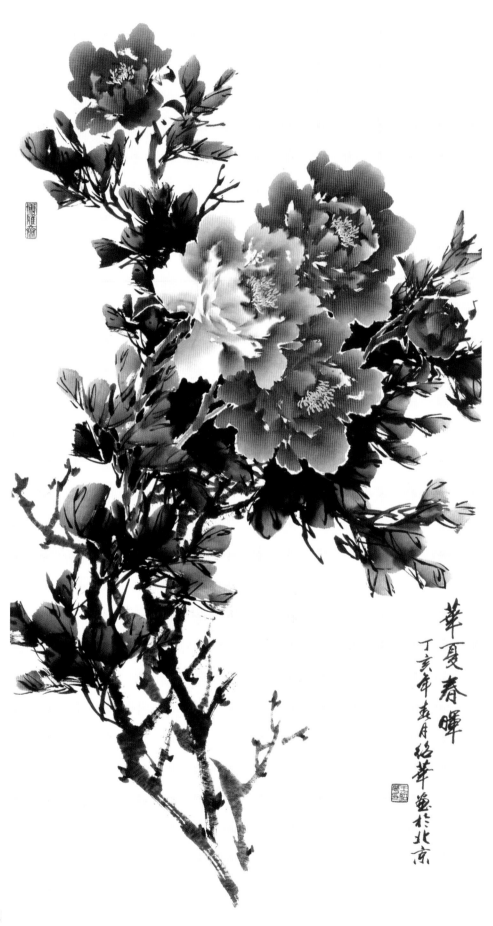

华夏春晖

上插式构图法

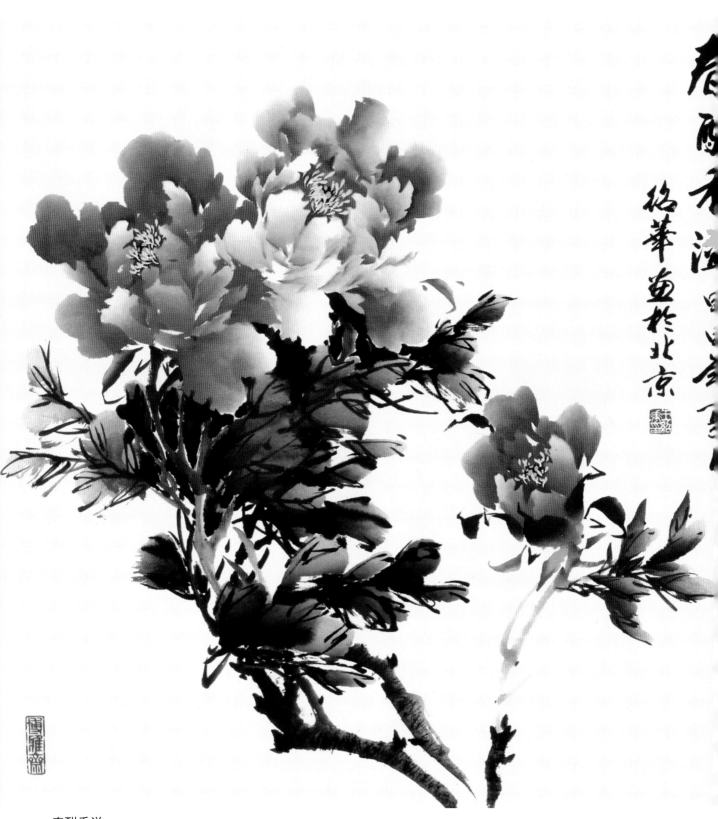

春酣香溢

下垂式构图法

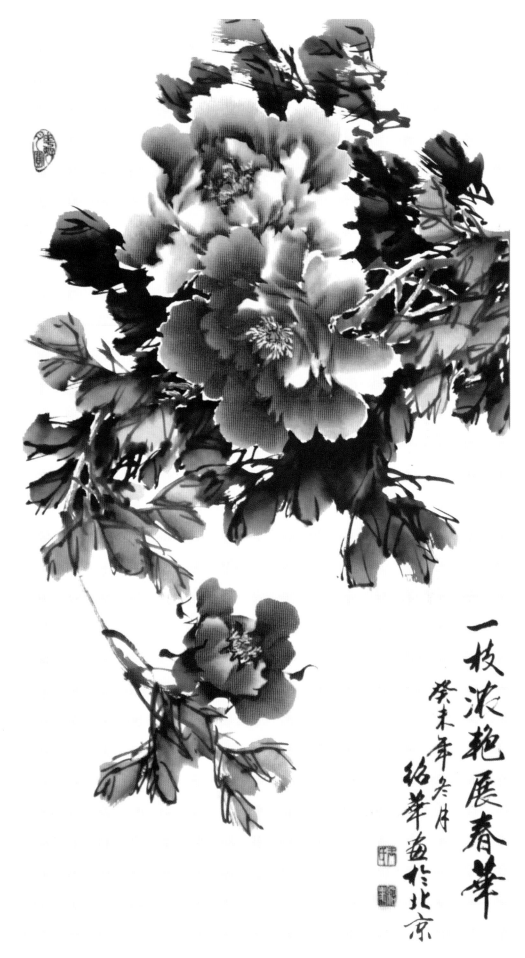

一枝浓艳展春华

牡丹花配禽鸟画法

　　画写意牡丹时，若在花间枝头布上禽鸟，则别有情趣。鸟的动作灵活，较难掌握。画禽鸟，首先要把禽鸟的生理结构与特性弄清楚。禽鸟的基本形态是"卵形"，在此基础上加头翅、补尾、装脚是画禽鸟的基本法则，其主要部位是头、颈、背翼、尾、胸、腹、爪。

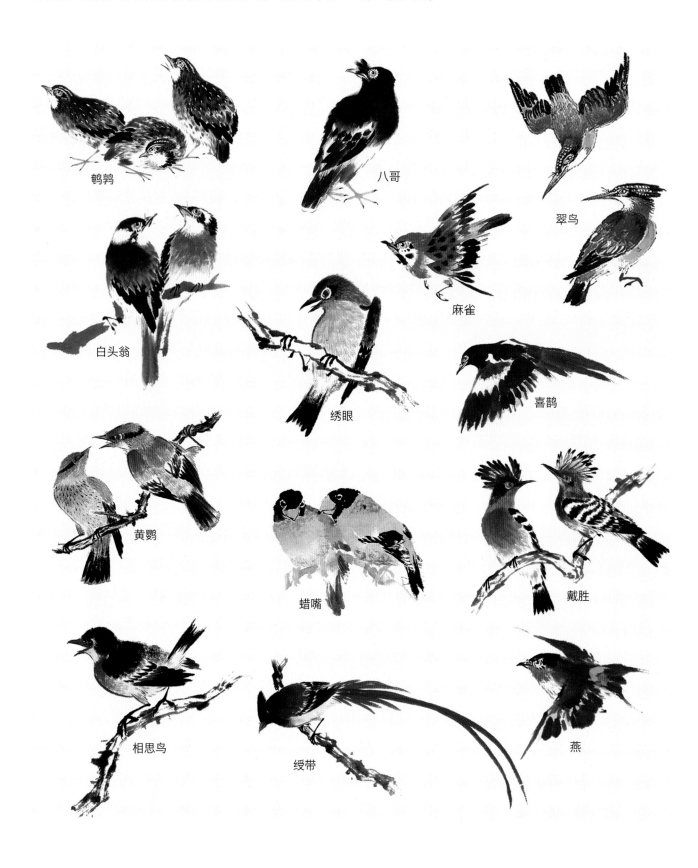

鹌鹑

八哥

翠鸟

白头翁

麻雀

绣眼

喜鹊

黄鹂

蜡嘴

戴胜

相思鸟

绶带

燕

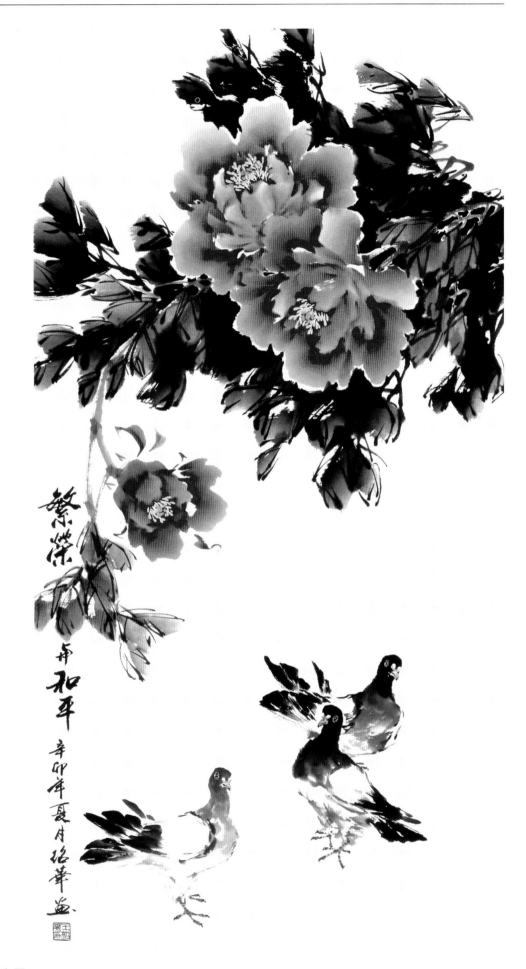

繁荣和平

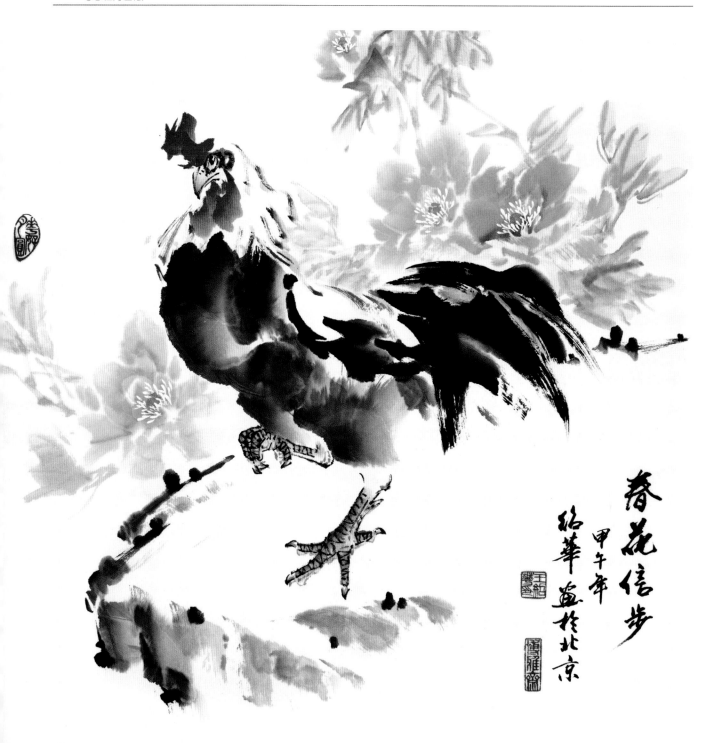

春花信步

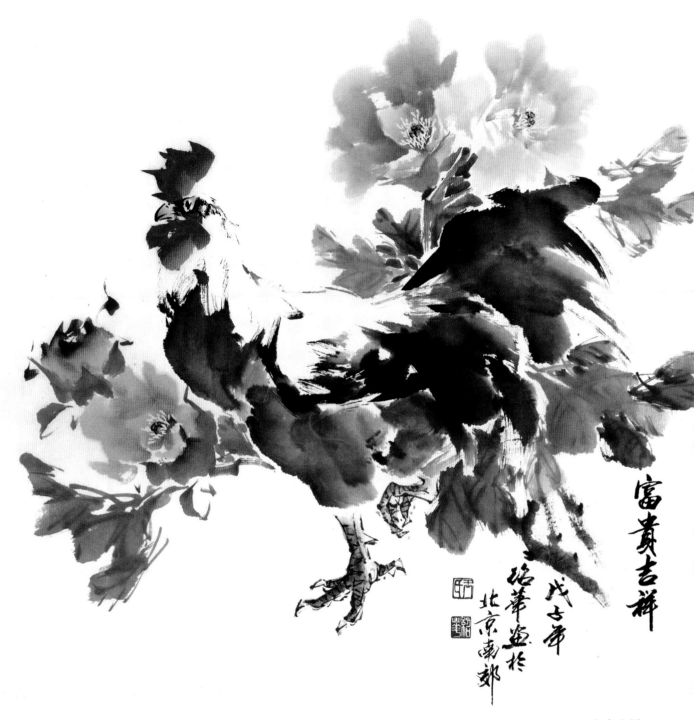

富贵吉祥

麻雀的画法

用白云笔蘸朱磦加墨，画出麻雀的头、翅膀、身子和尾部。再蘸浓墨画出翅膀的飞羽，点出身上的斑点及尾部黑羽。

用兰竹笔蘸淡朱磦，笔尖蘸少许淡花青。画出麻雀的下颌、胸、腹部。最后用小笔点眼并画出嘴和爪。

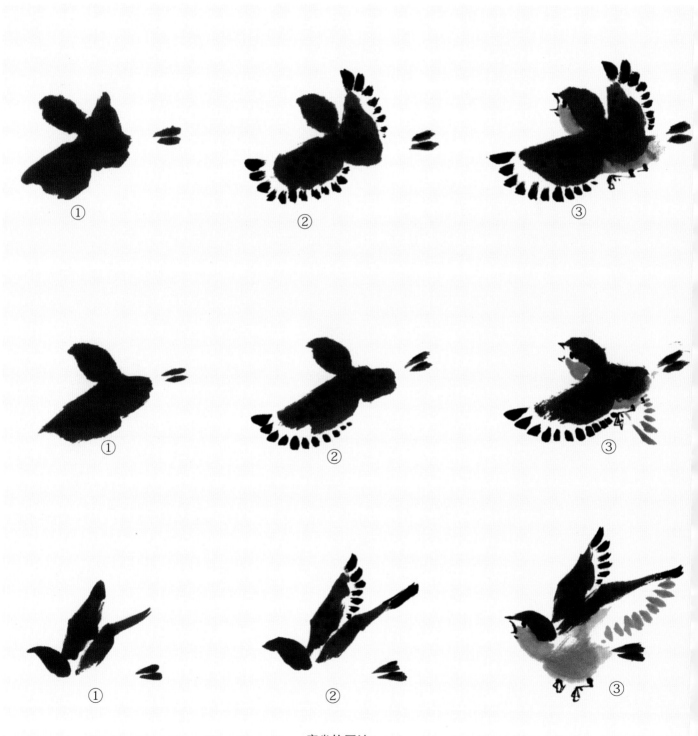

麻雀的画法

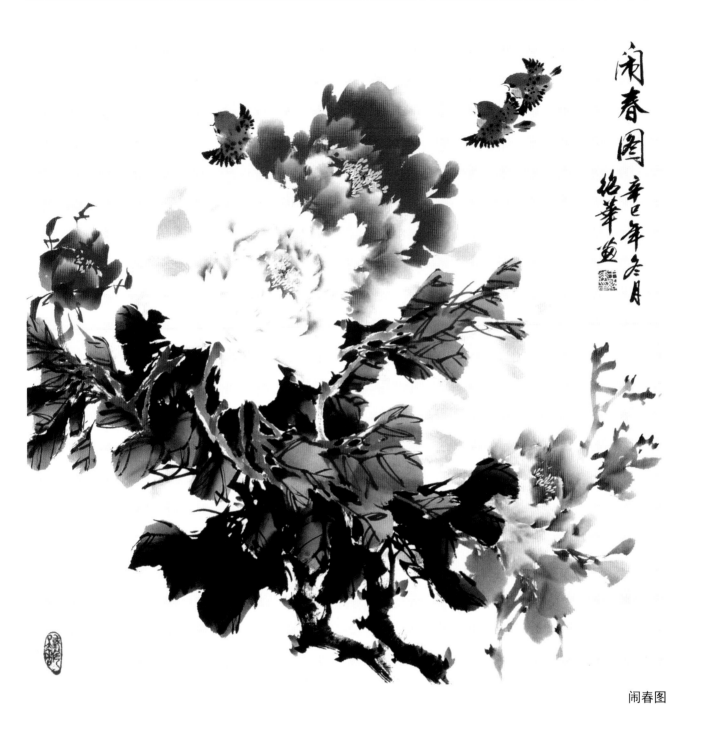

闹春图

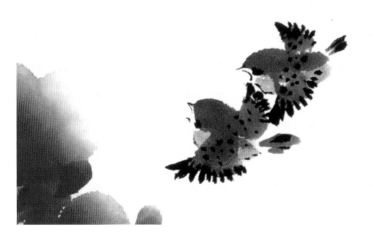

闹春图（局部）

蝴蝶的画法

用兰竹笔蘸淡花青，笔尖蘸淡墨。中侧锋画出蝴蝶的两个前翅膀，再蘸浓墨点画出后翅膀，用小叶筋笔蘸朱磦点出蝴蝶后翅的斑纹，用淡黄色回锋扫出前翅的下半部，与上部结合成一体。用笔蘸浓墨在前翅膀上适当点出黑色斑点、稍干后在墨点上用三青点出彩色斑点。最后用细笔蘸赭石画出蝴蝶的头部、胸部、腹部、触角、腿。

在整幅作品上画蝴蝶时注意，最好画双蝶，一个凤蝶一个粉蝶，不要雷同，这样也可以增加大小、形态和色彩的变化。

蜜蜂的画法

用赭墨小笔画出蜜蜂的头、胸及触角，然后蘸藤黄，笔尖蘸少许朱磦，画出腹部，再用重墨趁湿画出腹部纹线。用淡墨点出翅膀，最后小笔赭墨画出腿部。

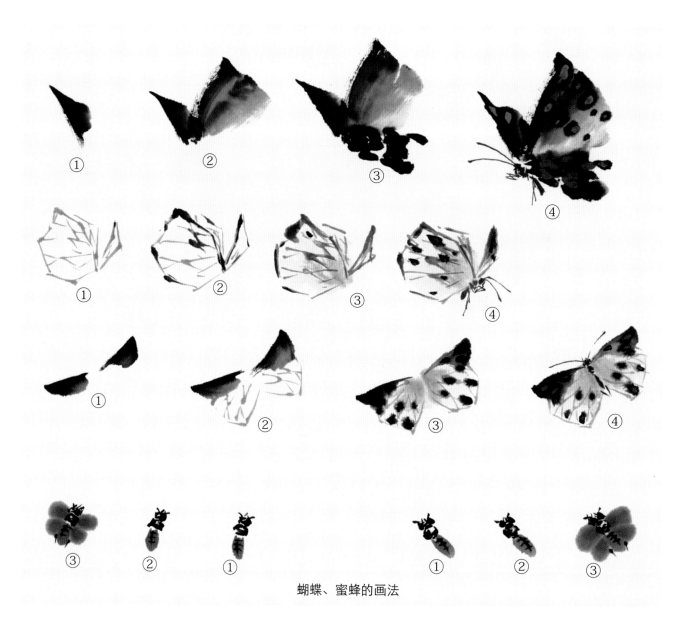

蝴蝶、蜜蜂的画法

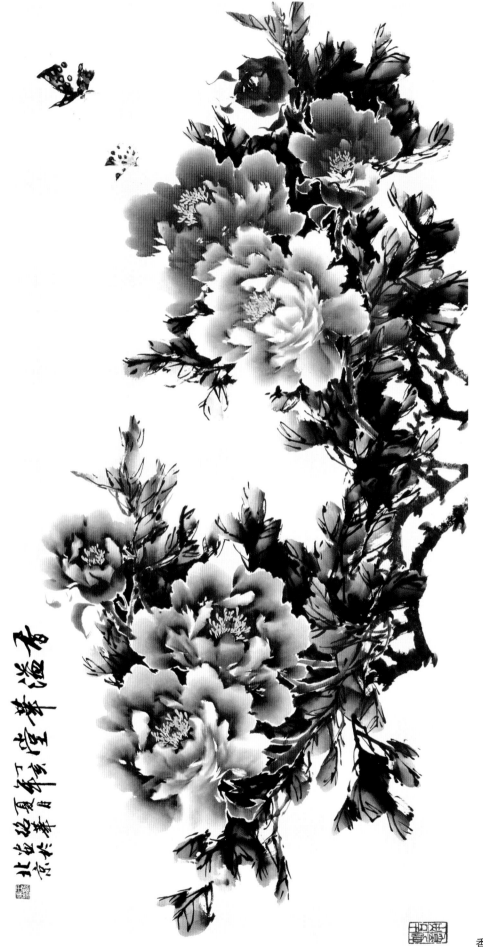

香溢华堂

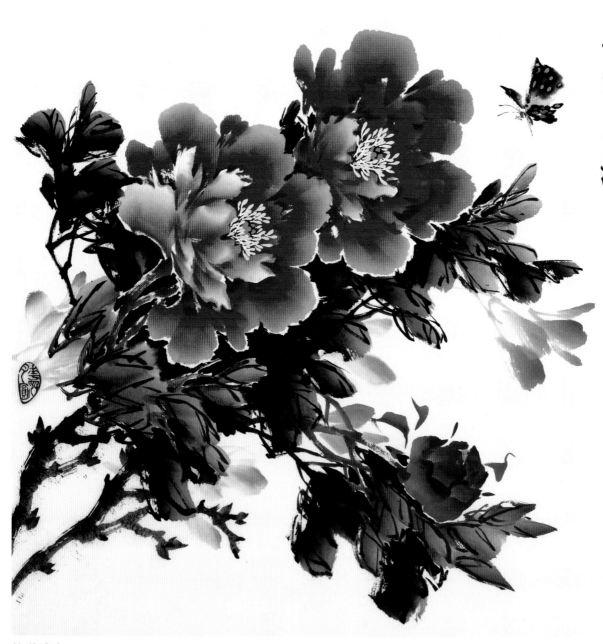

艳溢香浓

艳溢香浓（局部）

牡丹花配花木、湖石

一幅牡丹若有配景作点缀烘托才会显得更完美。配景在画面中的作用有：①可以调节画面的动静关系，如配蜂蝶、禽鸟；②使牡丹主体不致孤立单调，增强空间深度，如配花木；③使牡丹更具文化内涵，更具民俗性，如配器皿。

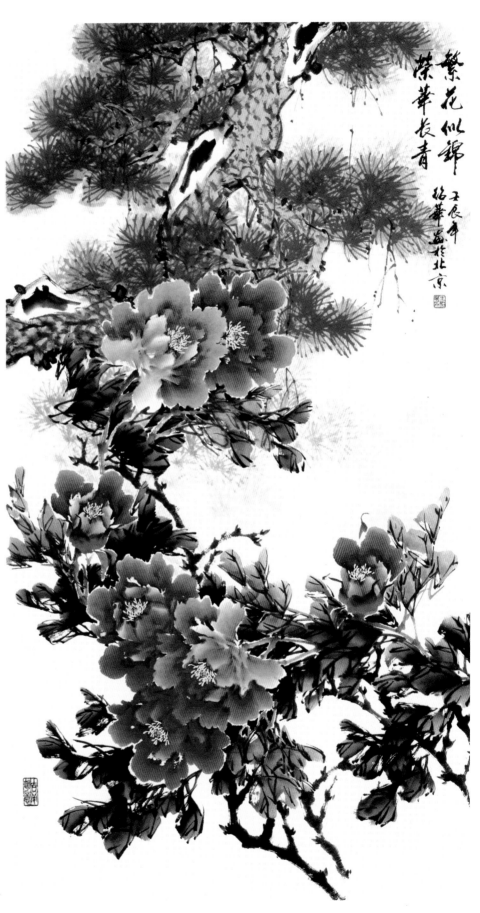

繁花似锦　荣华长青

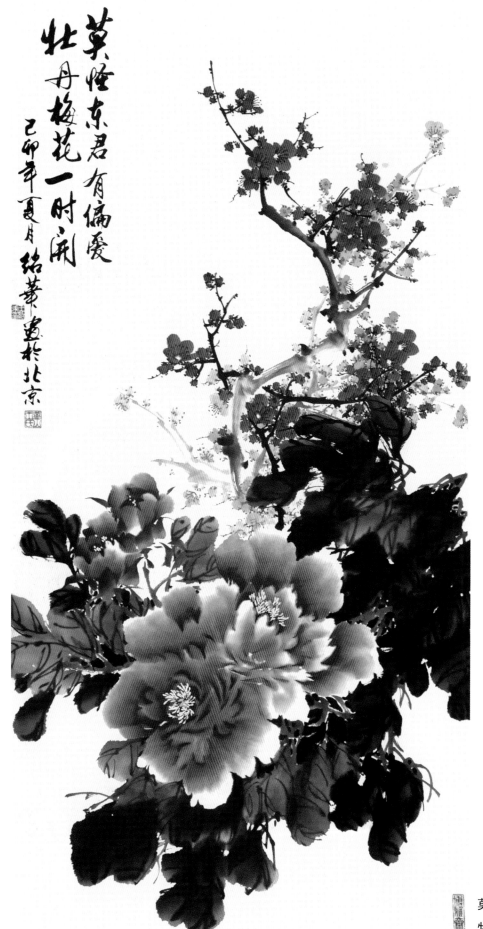

莫怪东君有偏爱
牡丹梅花一时开

莫怪东君有偏爱
牡丹梅花一时开

牡丹花配器皿

在牡丹画作品中常以器皿、什物相配，寓意吉祥或自娱。牡丹与器皿相配要以艳丽的牡丹为主体，器皿为陪衬物，其花纹不宜太复杂，以简为佳。

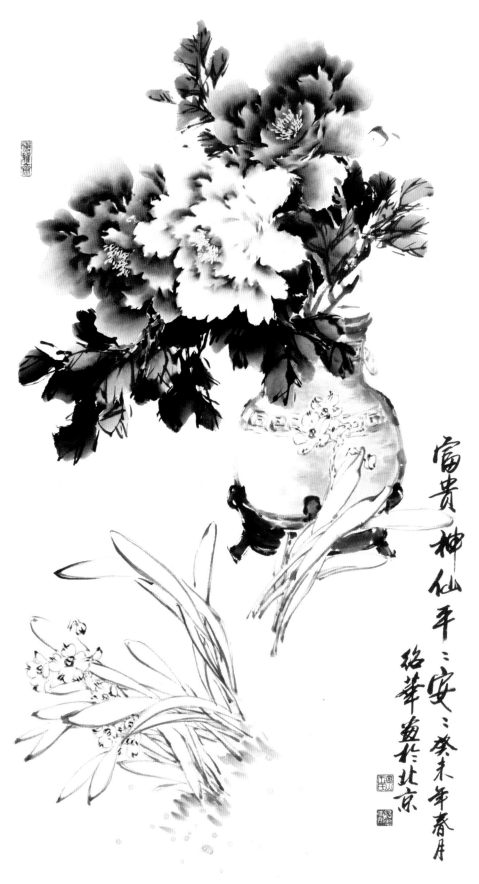

富贵神仙　平平安安

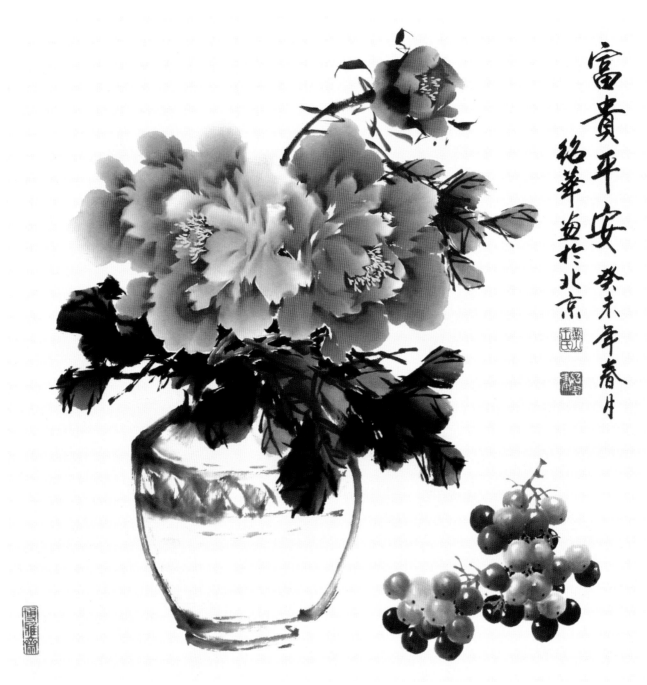

富贵平安

牡丹花配人物

在牡丹画作品中有时候也将牡丹与人物相配。牡丹与人物相配要以艳丽的牡丹为主体，人物的服饰也是主体之一，其花纹可复杂可简洁，带有一定的装饰性。

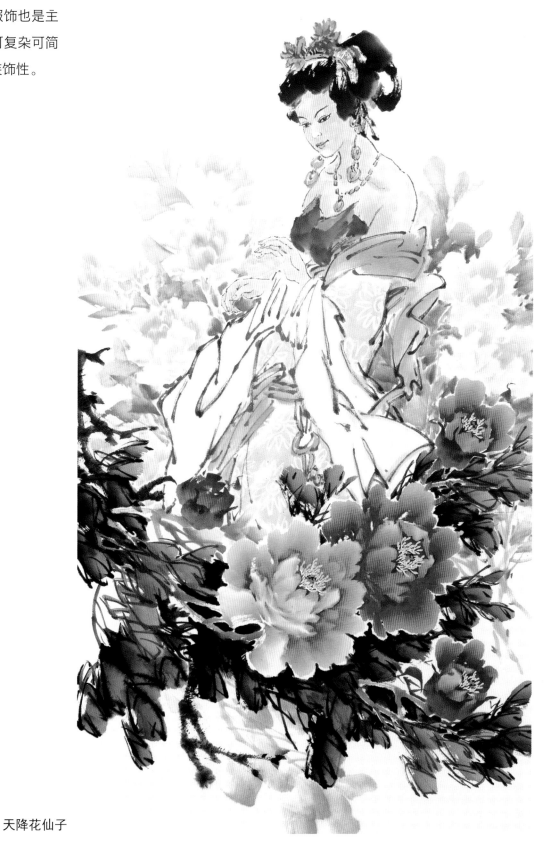

天降花仙子

第四章　写意牡丹各种类型创作范图

白牡丹画法

　　先用长锋兼毫笔蘸清水，然后蘸已调好的白色笔尖再蘸用花青、藤黄调成的草绿色，画外层近处浅色的花瓣，再蘸花青加赭墨画花心部分，逐渐向外扩展出内层的花瓣，注意花心的花瓣要小而碎，但要有层次，依次向外扩展，越向外层花瓣越大，边画边注意外边缘的形态变化，不能雷同，在整体花型上注意外围的方圆结合，避免直线和圆弧形。

画法要点

　　在画白牡丹叶子时，要注意色彩和色调的协调。叶子的颜色用白色花头的重色为基色，再用墨来调剂叶子的层次，为了提神可以把嫩叶子的勾筋用醒目一点的颜色或把花心的雌蕊点成明快一点的颜色，达到万绿丛中一点红的效果。

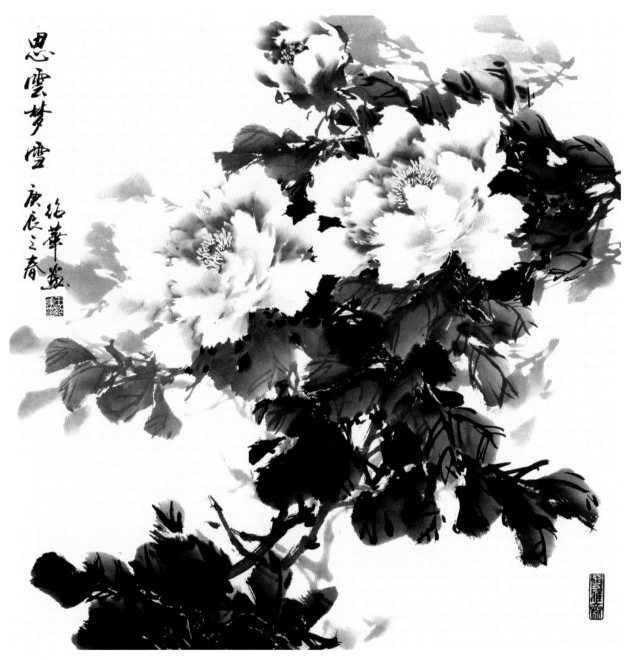

思云梦雪

黑牡丹画法

墨牡丹较为凝重高雅，但比彩色牡丹难掌握，因它的墨色单一，而作画时要把单一的墨色分出五色——焦、浓、重、淡、轻，较有难度，这五色如何分呢？

焦：即原墨汁可再用墨来研一下，有拉不开笔的感觉。

浓：原墨汁不加水或少加一点水。

重：墨加少量水。

淡：水分比较多。

轻：以水为主，蘸少许墨，在纸上有隐约可见的感觉。

具体作画时根据自己所需而掌握合适的水分，即使在一笔淡墨或重墨中也要有浓淡之分。

靠近花头施以重墨画叶子，以衬托淡墨的花头。远处可用淡墨画叶子，当画面出现两至三个花头时用墨要分出浓淡。

另外还有一种墨牡丹的画法：先用笔肚蘸淡墨，笔尖蘸浓墨（注意笔中的水分不要太多）。先画花心，然后一瓣一瓣往外扩开画出，最后形成深色花瓣组，画时注意花瓣与花瓣中留白，给水分渗化留些余地，然后用淡墨笔皴擦出浅色花瓣的大体轮廓。画叶子时留出花头的外围花瓣及花形轮廓，点蕊时一般用朱砂点雌蕊，中黄点雄蕊。因为黄色配墨色花心形成色彩的强烈反差非常明快、精神，而雌蕊的朱红色对淡雅凝重的画面起到醒目和调节作用。

画法要点

先用笔蘸清水，笔尖蘸淡墨画出靠前面的花瓣，再用笔肚蘸淡墨，笔尖蘸浓墨，先画花心，再向外扩展。画花萼时可用重墨。注意画花心时笔不能太湿，笔尖与前面浅色花瓣的边缘时断时接，既要有自然的韵味，又要使黑、白、灰三个面形成反差。画面明快而有立体感。

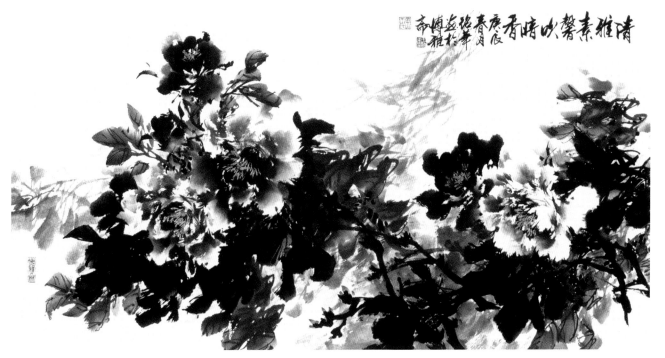

清雅素馨吹暗香

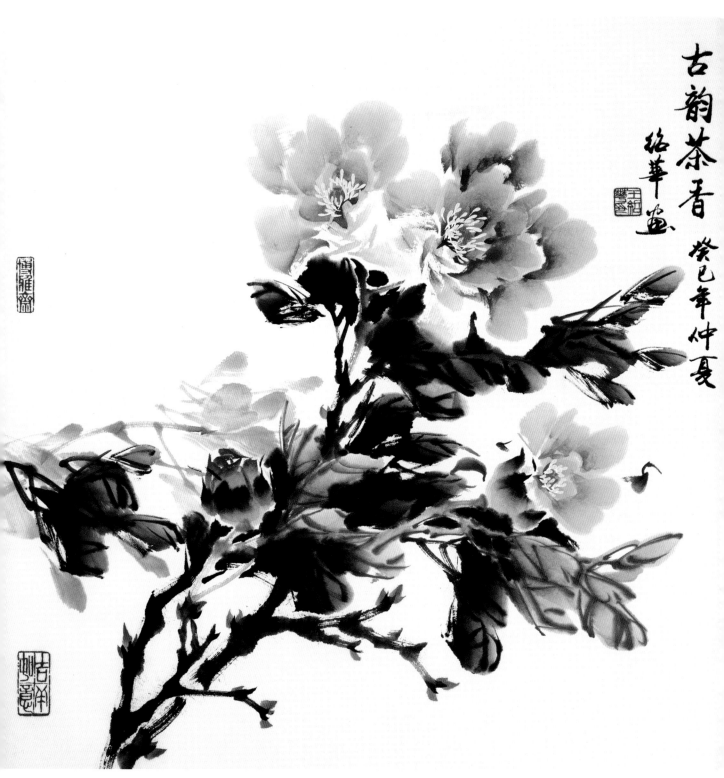

古韵茶香

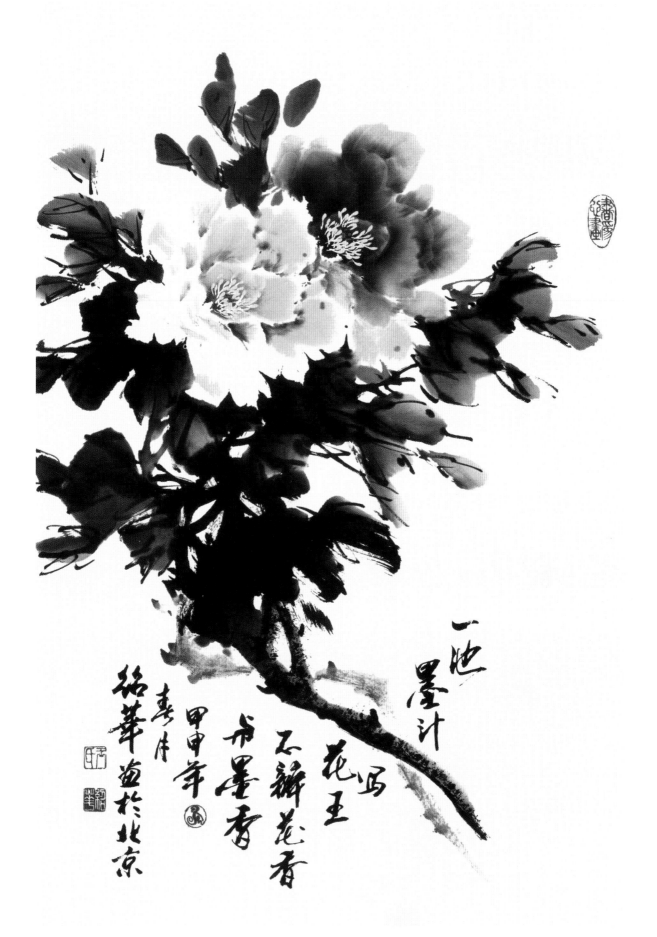

一池墨汁写花王

红牡丹画法

红牡丹，艳若蒸霞，灼灼生光，千百年来人们视之为吉祥、幸福的象征。

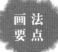

红色花系红为主，品种不同分冷暖，纯度高低求变化，浓艳生光色饱满。

春消息

绿牡丹画法

绿牡丹，宁静清新，别具一格。绿牡丹在开花过程中色彩的变化较大，如豆绿牡丹初开青绿色，盛开黄绿色，根部紫斑明显，偏冷色。

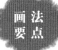

画法要点

草绿调白画亮部，笔尖蘸赭画内瓣，花心可用乱胭脂，趁湿瓣尖白粉提。

玉质凝香

黄牡丹画法

　　黄牡丹，被喻为牡丹王子，端庄高贵。黄色牡丹加白能使颜色更亮丽，也可以在藤黄中加少量的石青，使其变冷，藤黄中加点朱砂或者赭石增强其立体感。

　　黄色柔和明度高，亮部黄中要加白，暗处藤黄加点赭，花冠画成深叶衬。

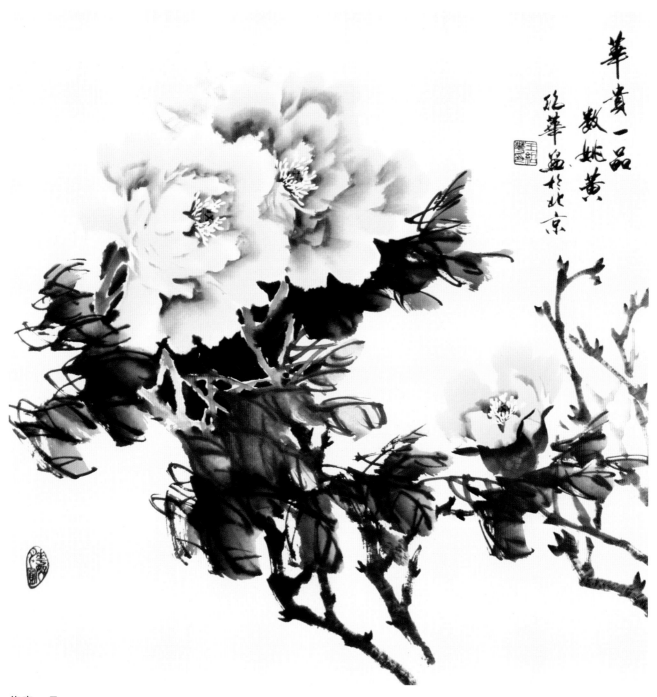

华贵一品

勾勒牡丹的画法

　　勾勒牡丹虽然也是用线来表现物体的具体形象，但它不同于工笔画法。

　　勾勒不必像工笔画法那样工整细腻。

　　在勾线中借鉴书法艺术的笔势和墨韵，像写行书、草书那样随意，不过分追求写实。行笔中要有提按顿挫，运笔要流畅自如有虚有实，不可均匀行笔。先勾近，后勾远，近实远虚。在勾画整幅牡丹图时可根据自己的写生稿进行勾画，也可以借鉴别人的构图。

　　勾勒牡丹先勾花头，然后顺序往下勾花萼、花茎、叶柄、叶片，最后勾老干。此时要注意用笔的力度，勾完老干外围线后，可在老干上干笔揉擦出老干苍劲的皮质效果。

　　勾勒牡丹也可以用线勾勒花头，而花萼，花茎、叶子及老干，可以用写意画法，近似兼工带写。

　　勾勒牡丹在完线后，需另外填色，与工笔的染色法不相同。工笔染色要一遍遍直到满意为止。而勾勒牡丹的填色也要用写意的方法一次完成。

　　填色时要先掌握花头花瓣的里、外面，花瓣的颜色是里深外浅，还要注意花头整体的明暗关系。受光面和背面即黑、白、灰三个面，花心部分颜色以及花瓣与花瓣的根部要稍重一些。一般勾勒牡丹的颜色要淡雅一些，色不可太重。色重就可能把勾线盖住。一般花头外面花瓣边缘可以不上色，或用淡底色擦出一些暗部即可。花心和花瓣的里面可先蘸藤黄，然后蘸草绿、蘸赭石色，笔尖朝花心，笔肚朝外，侧锋皴擦，外边缘留白。

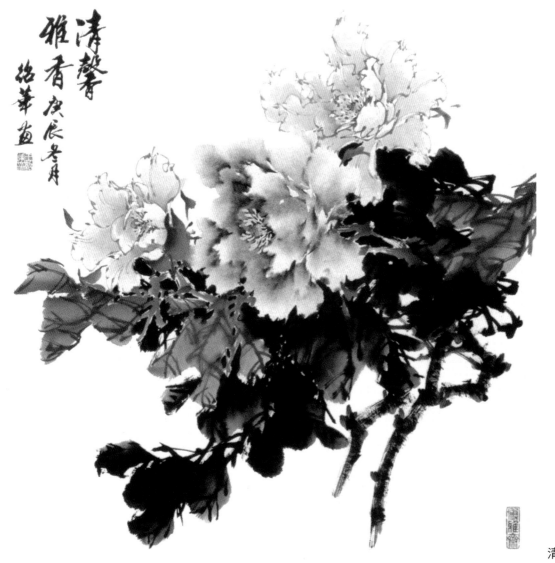

清馨雅香

牡丹叶子的填色和花头填色、大同小异，先分出嫩叶子和老叶子，靠近花头小的叶片为嫩叶子。填色和写意牡丹嫩叶子一样，用花青、藤黄，笔尖蘸胭脂，尽量一次完成。重色的老叶子，可以根据受光，背光的明暗关系用草绿加墨或花青加墨的办法把重叶子填上色，但总体要注意重色不要把墨线压盖上。叶茎可用草绿或赭墨勾二次线。老干用赭墨皴擦背光面，受光面可以留有。芽苞用草绿加胭脂色点染。点花蕊与白牡丹的点蕊方法相同。

总之，勾勒牡丹的用笔要求比较高，要想行笔走线随意流畅，一方面要多练多画，熟练生巧，另一方面在运笔过程中尽量把书法笔法中的提、按、顿、挫表现出来，避免"平铺直叙"。

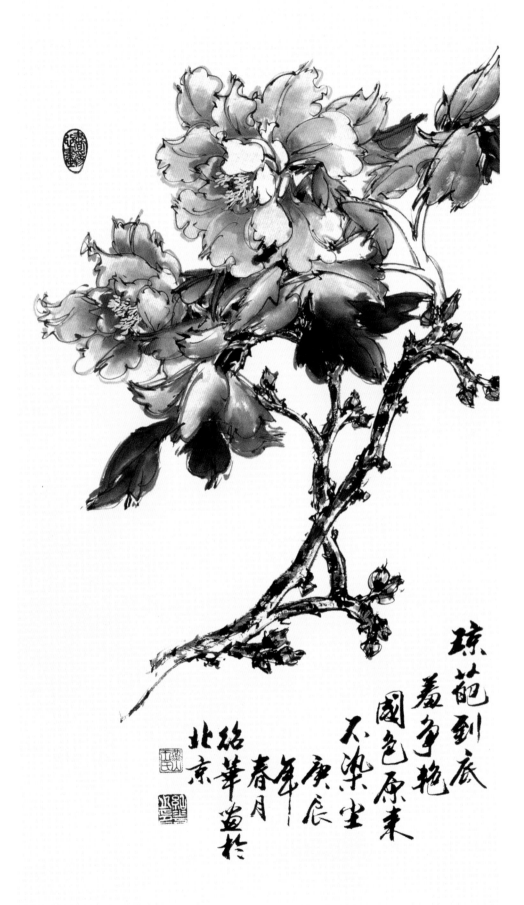

琼葩到底羞争艳

风牡丹的画法

在画风牡丹时，要求花头及叶子的方向基本一致，另外在画花茎、叶柄及枝干时都要同时表现出风向的统一和风势的动感。微风叶片要缓一点，疾风时走笔也要疾速而有力。

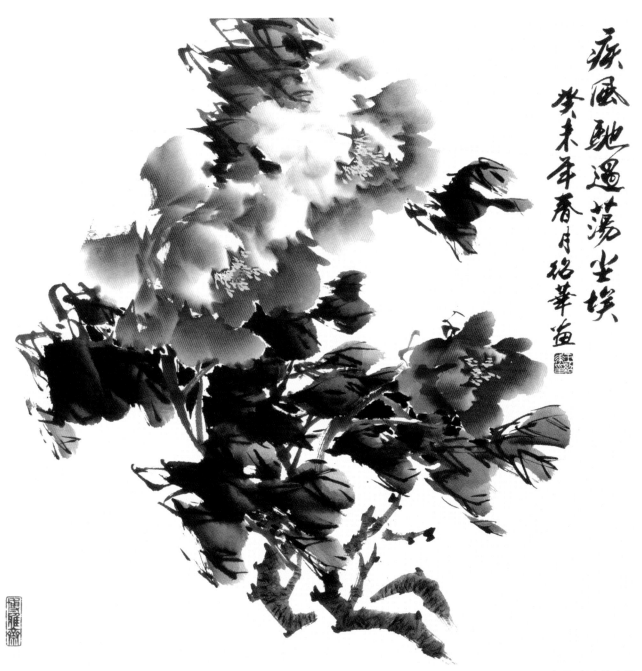

疾风驰过荡尘埃

风雨中牡丹的画法

画风雨中的牡丹，一般利用特技画法，分为两次完成，先画雨线和雨滴，待干后再正式作画，在作画前花的位置及枝干的朝向走势都要做到心中有数。雨滴要随花、叶、枝的走势和风向而定。

画法要点

先在白纸上用矾水或牛奶等画出雨线甩出雨滴，不要平均要有疏有密，断断续续，布局要合理，然后正式作画。由于受风雨的影响，画花头时以花瓣覆盖花瓣，随风雨而弯曲或低垂，所以在画雨牡丹时用笔要洒脱，花头、叶子都不能画得太实，要表现出在风中的摇动和雨中的朦胧感，要有时隐时现的感觉。

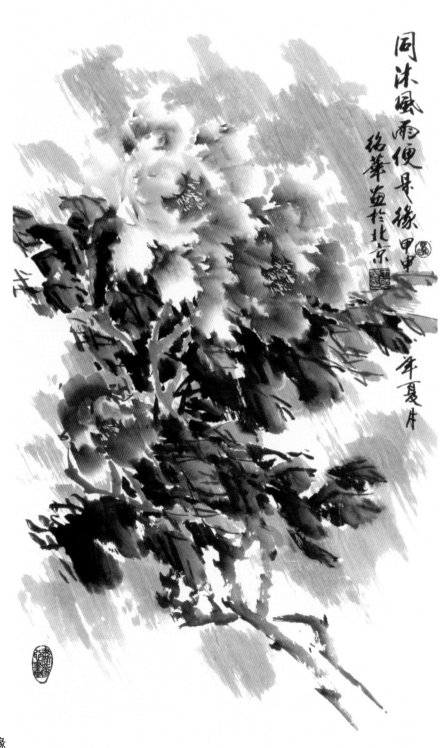

同沐风雨便是缘

多种颜色牡丹的组合

复色牡丹花品种不多，但在一个花冠上有多色花瓣，鲜明绚丽，柔和妩媚。复色牡丹看似色相很相近，实则有冷暖的区别，要画出牡丹姹紫嫣红、争芳吐艳的风姿。

黄牡丹和紫牡丹组合

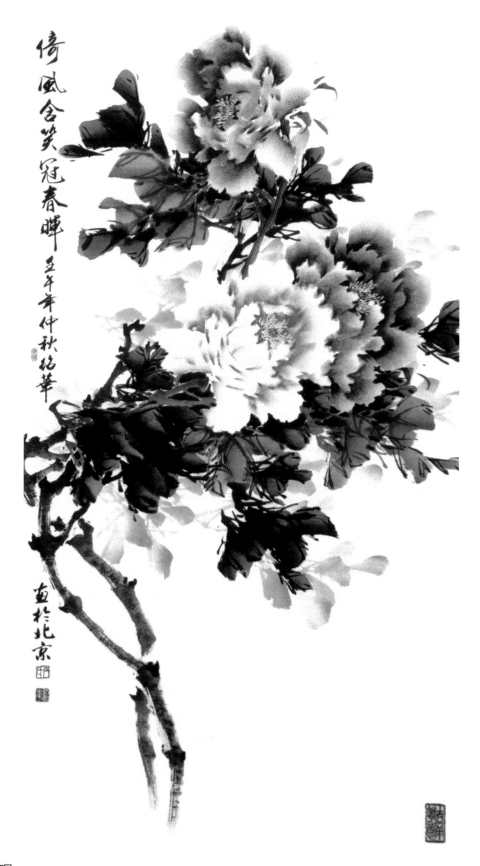

倚风含笑冠春晖

紫牡丹和蓝牡丹组合

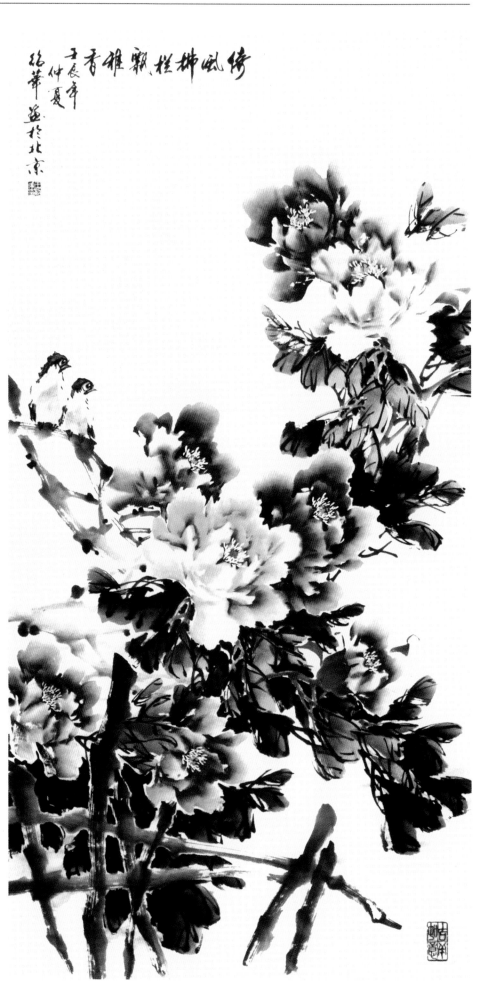

倚风拂栏飘雅香

红牡丹和紫牡丹组合

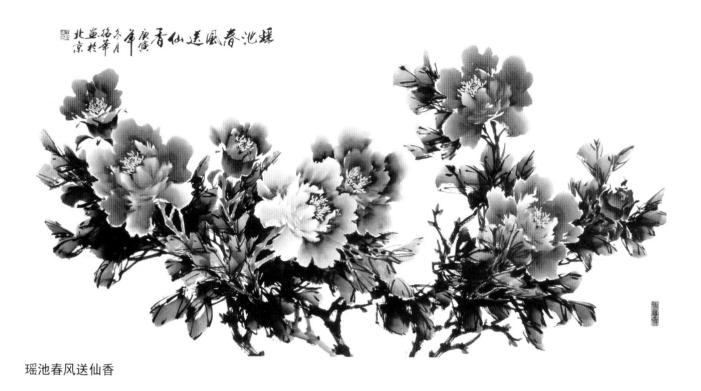

瑶池春风送仙香

红牡丹和白牡丹组合

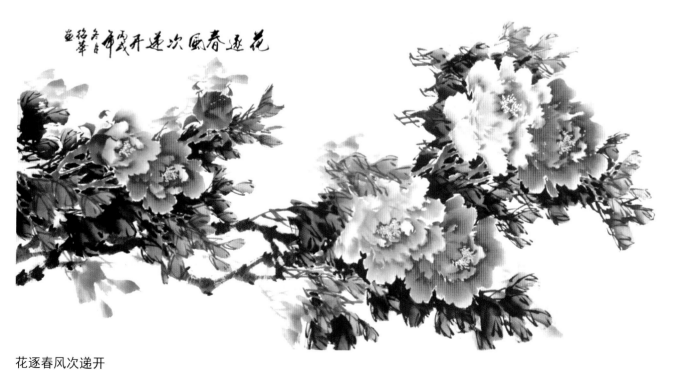

花逐春风次递开

白牡丹和粉牡丹组合

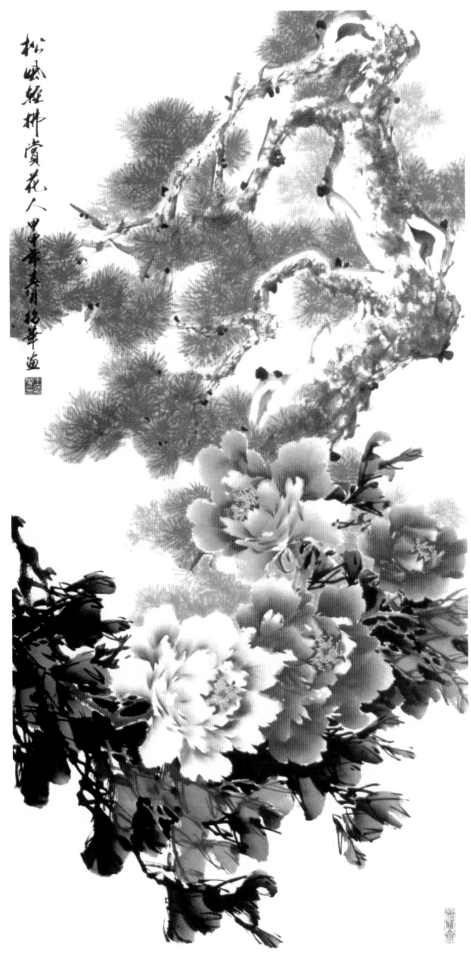

松风轻拂赏花人

多种颜色牡丹组合

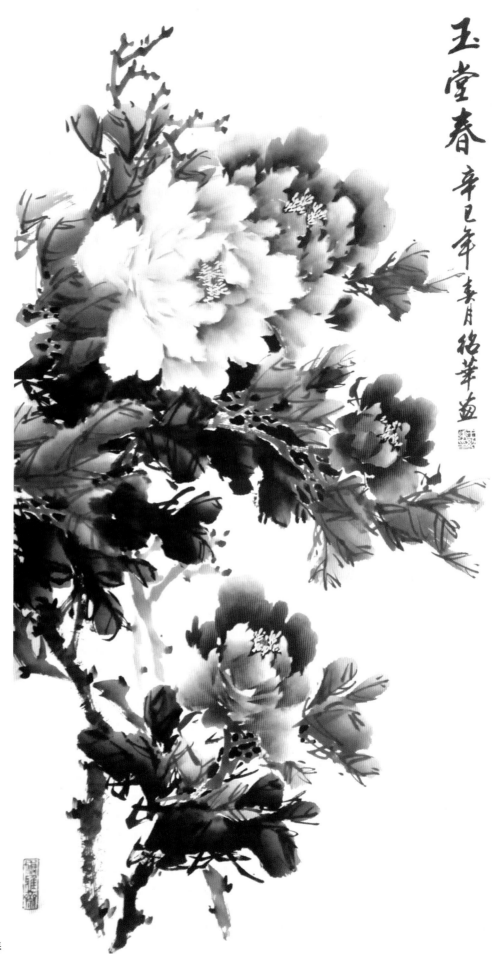

玉堂春

第五章　画牡丹范图欣赏

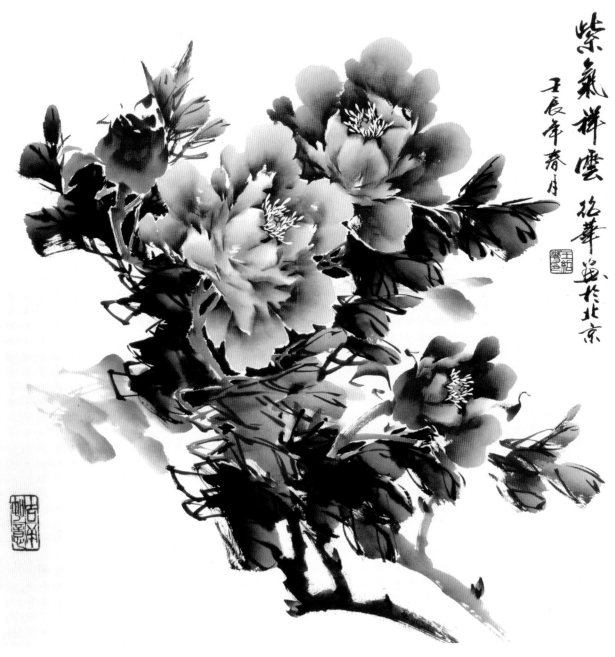

紫气祥云

　　牡丹不但雍容华贵，更富有韵律和动感，既风神生动，又意度堂堂，充满了勃勃生机。

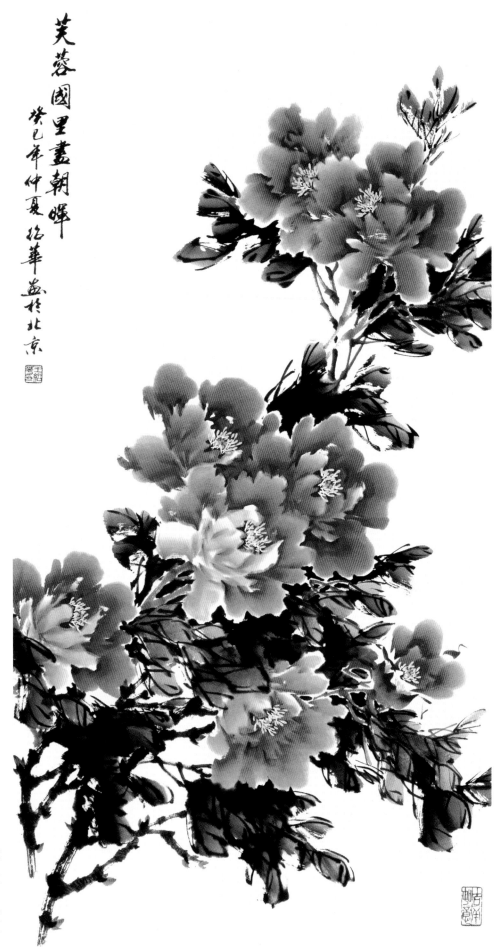

芙蓉国里尽朝晖

　　牡丹用线清晰，笔力遒劲，花姿挺拔，透视感强，亭亭玉立中有人性化的气度在里面，有笔墨之华滋，有大花之风采。

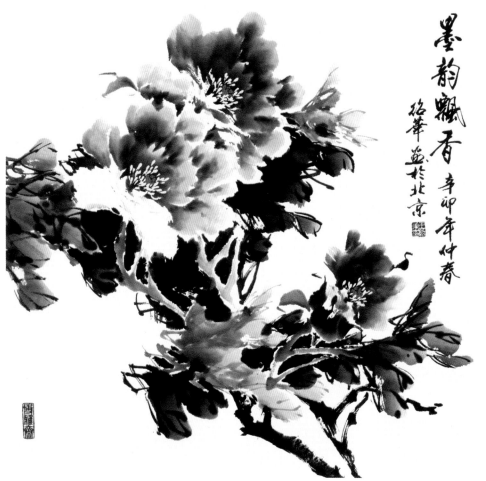

墨韵飘香

用笔沉厚，墨光风采，花冠含韵翘首，在三四枝浓墨枝叶的映衬下，挺拔而伸展。

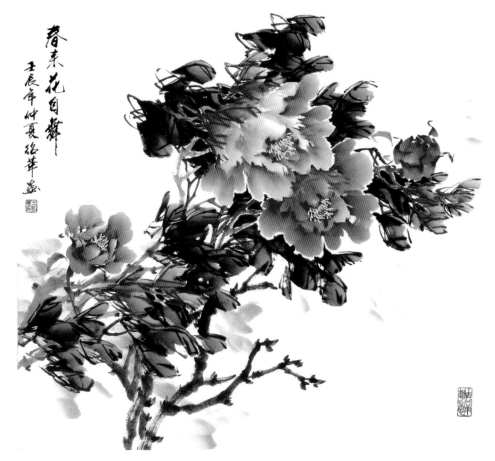

春来花自舞

牡丹恍若神仙妃子，端庄艳丽，雍容华贵，媚而不俗，不妖娆，不娇羞，它傲立群芳之中，自成一道风景。

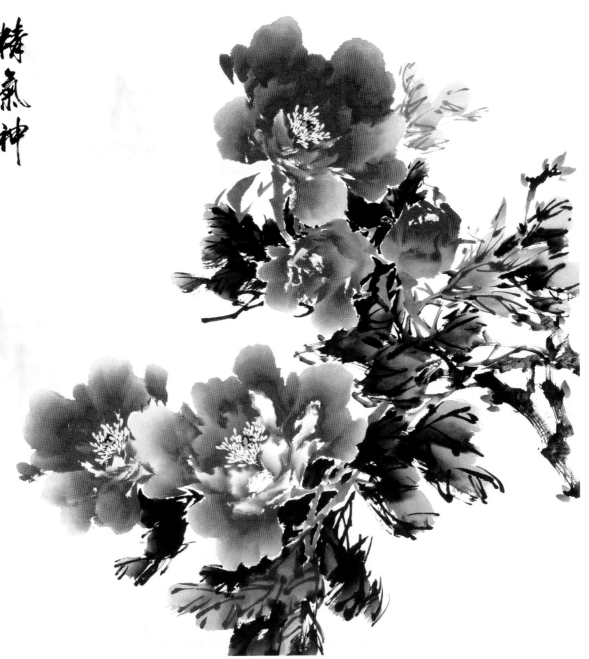

精气神

　　不用勾线，描写枝繁叶茂，钢骨枝梢，层叠繁叶，用墨险峻，惜线如金，画面呈现自然厚重和立体多姿的奇效。

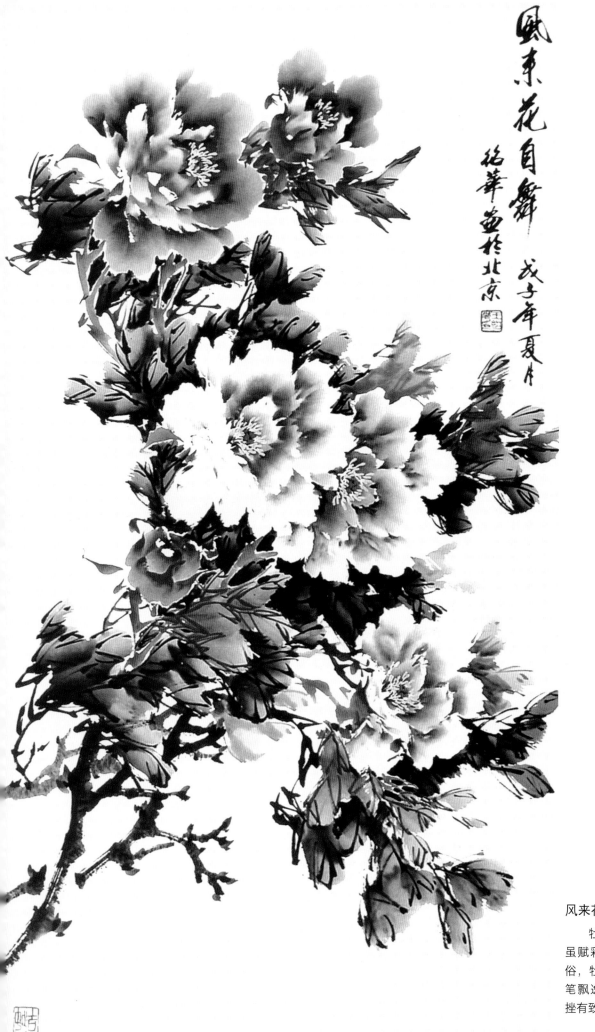

风来花自舞

　　牡丹表现笔法多变，虽赋彩艳丽，却艳而不俗，牡丹花枝和叶子用笔飘逸，气韵贯穿，顿挫有致。

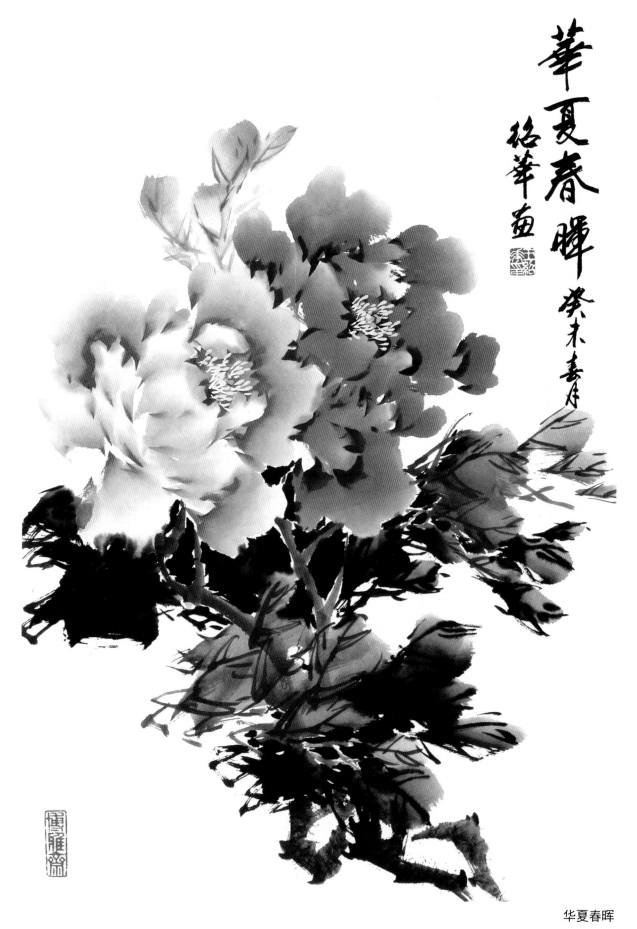

华夏春晖

花瓣浓而不艳，层次分明，叶与梗融合衔连，笔笔相生，构图严谨、格调高雅、色彩丰富，而且有风动香飘的感觉。

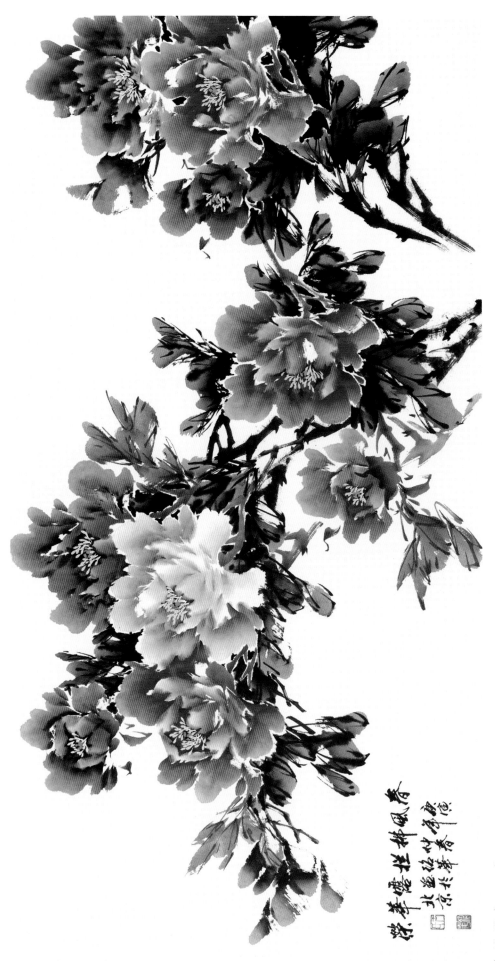

春风扶栏露华荣

　　花之摇曳、枝柯穿插交织成一种韵律美，端庄典雅，风姿卓绝。设色明快、形象灵动秀丽，虽雅而非孤芳自赏，虽俗而绝非俏媚。

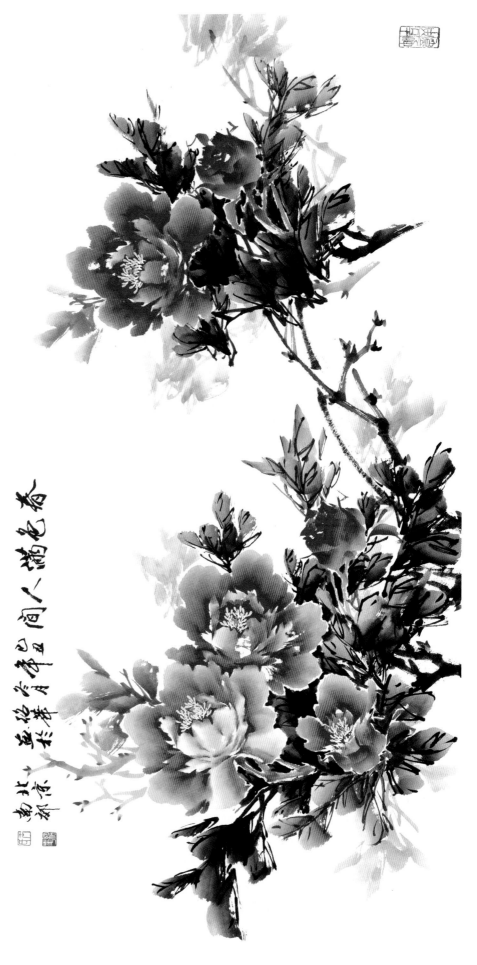

春色满人间

　　大气、轻快却又不失
典雅。花繁叶茂而又气韵
不凡，有如春色满人间，
构图饱满，疏密对应。

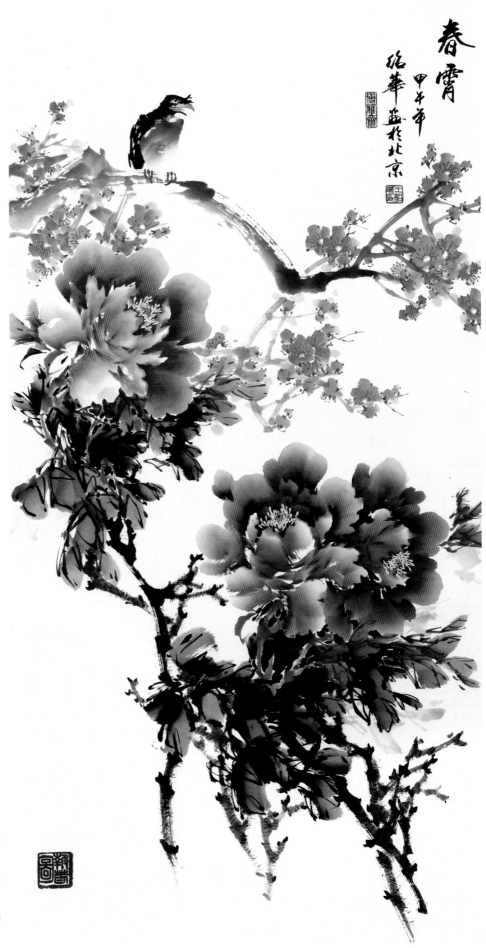

春宵

簇簇花朵，沐风绽放，
浓艳可爱，配上禽鸟，赋予
作品一股暖暖春意和动感，
令观者顿觉馥郁花香，气韵
生动。

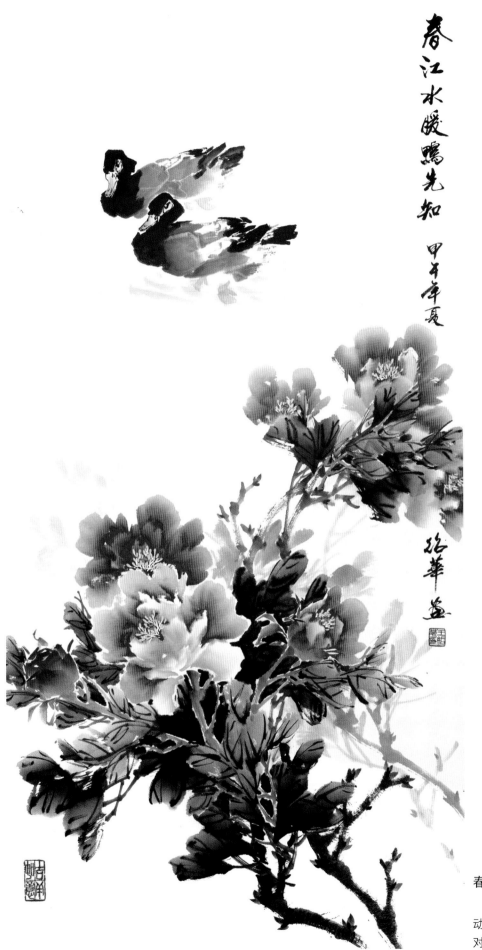

春江水暖鸭先知 甲午年夏 路华盖

春江水暖鸭先知

　　牡丹盛放，鸭子在水中游
动，散发着春天的气息，虚实
对应，有如一首美的赞歌。

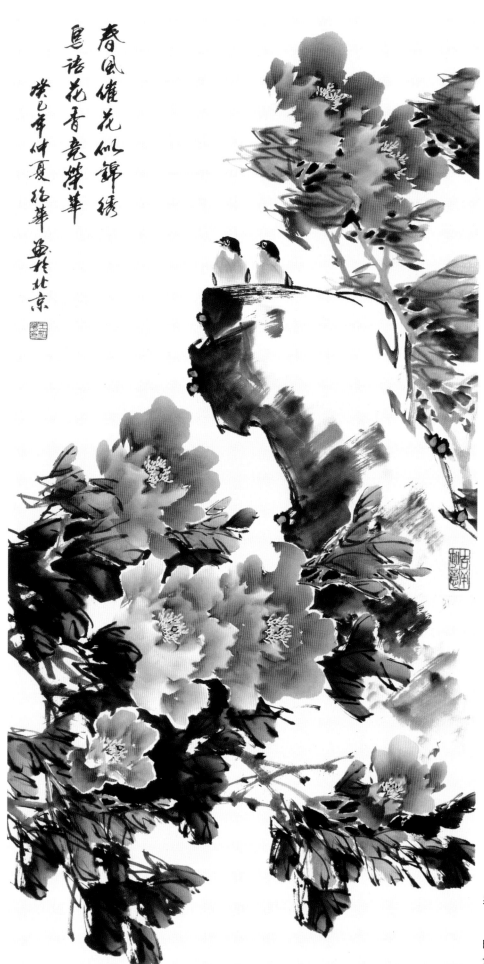

春风催花似锦绣
鸟语花香竞荣华
癸巳年仲夏绍华
画于北京

春风催花　鸟语花香

　　在冷暖的对比中洋溢着生命的活力，花与鸟的洁净、鲜活、灵动成了美的颂歌。

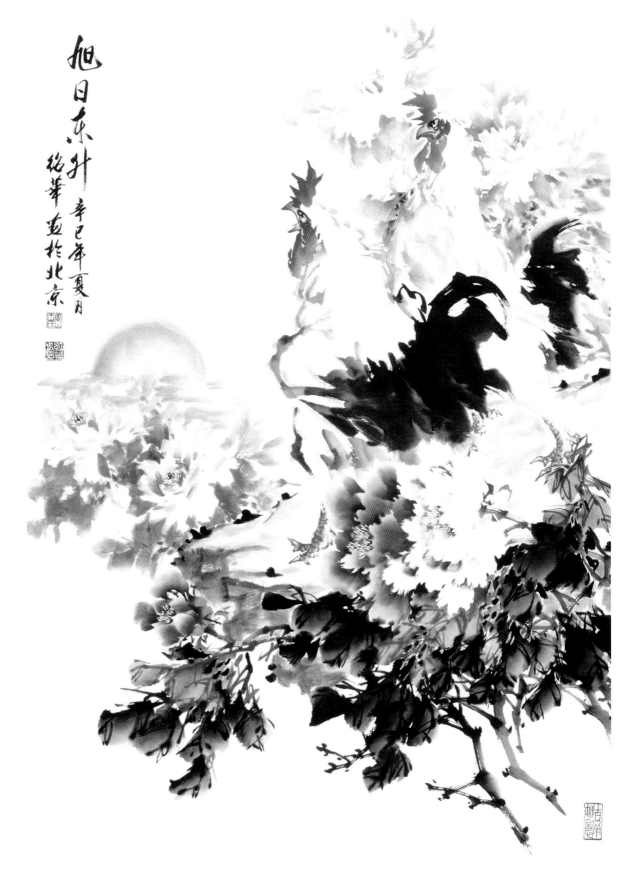

旭日东升

旭日东升，几种颜色的牡丹，各领风骚。雄鸡站立石头上，仿佛在引吭高歌，牡丹花叶浑然一体，近乎天成。画面构图大气，引人奋进。

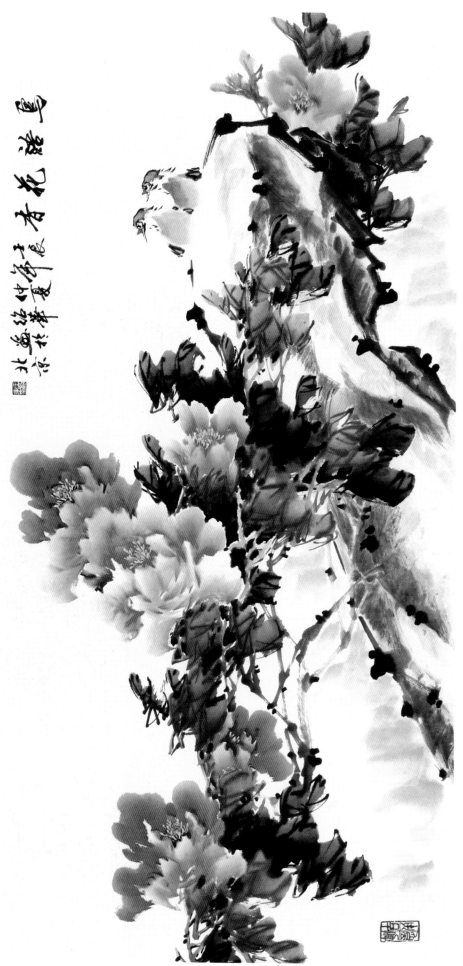

鸟语花香

　　花朵沐风绽放，浓艳可爱，配上禽鸟，赋予作品暖暖春意和动感，花香馥郁，气韵生动跃然纸上。

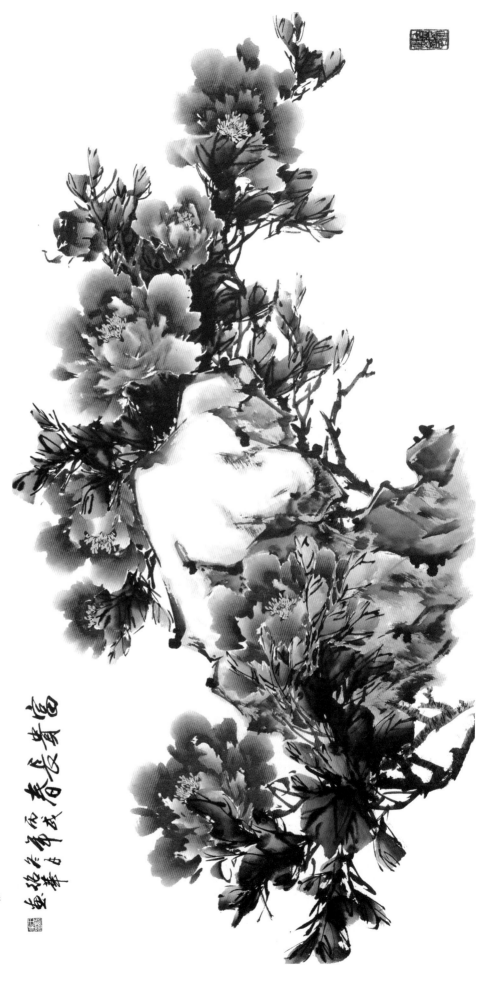

富贵长春

　　石头之畔，牡丹前后盛放，
花叶茂密，生机勃勃，春意盎然，
洋溢着富贵的气息。

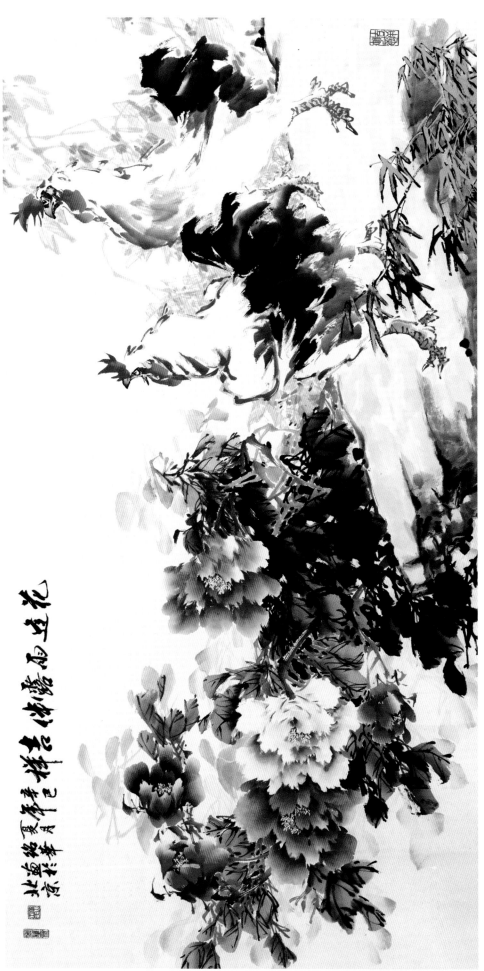

花逢雨露伴吉祥

　　几种颜色的牡丹，有的浓艳欲滴，雍容华贵；有的鲜丽娇媚，辉煌耀眼；有的色调深沉，凝重端庄。两只公鸡翘首而望，寓意吉祥喜庆。

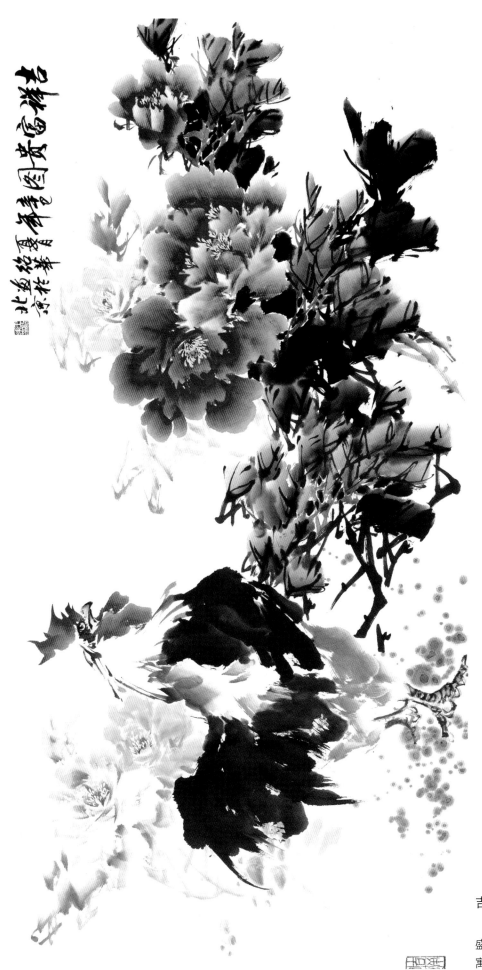

吉祥富贵

　　雄鸡站立，威风凛凛，牡丹
盛放，花姿挺拔，有大花之风采，
寓意吉祥富贵。

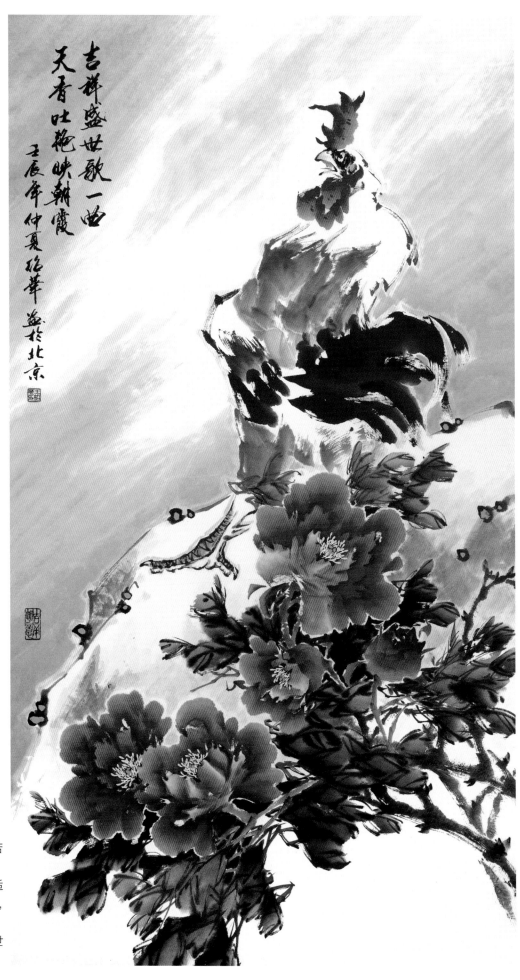

吉祥盛世歌一曲

　　画写意牡丹时，若在花间枝头布上禽鸟，则别有情趣。公鸡是适合配合牡丹画在一起的，牡丹艳丽，公鸡昂首。表现出吉祥欢乐，盛世高歌的情景。

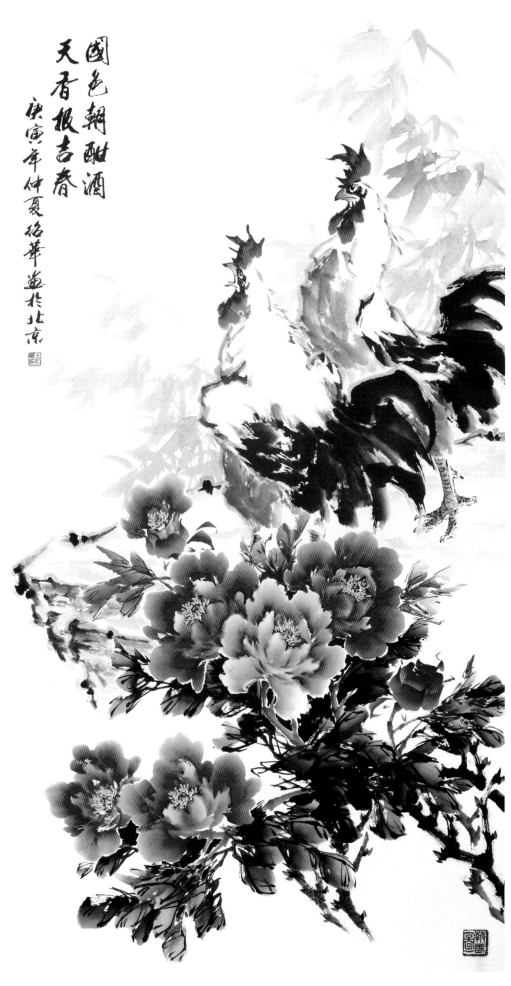

国色朝酣酒
天香报吉春
庚寅年仲夏绍华画于北京

国色天香

　　牡丹浓艳欲滴，雍容华贵，鲜丽娇媚，辉煌耀眼，凝重端庄，其花其叶浑然一体，近乎天成。两只公鸡在上面站立，表现出春天到来，吉祥喜庆的气氛。

鸟语花香溢华堂

善于色彩配置，异色牡丹见天然。图中牡丹色彩繁浩，紫牡丹、黄牡丹、墨牡丹等等，数都数不清。横向构图，疏朗大气，鸟语花香，满溢华堂。

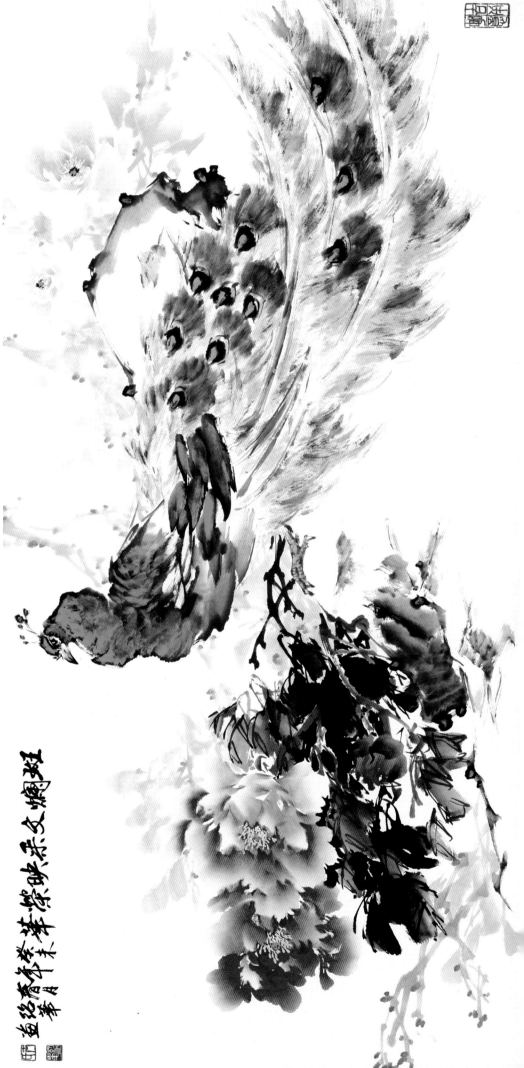

斑斓文采映荣华

　　多姿多彩，绝无雷同，空白处更无多少点缀，显得随意处有严谨，严谨处讲章法，清爽豁朗，赏心悦目。孔雀简笔写意，笔断意不断，栩栩如生、楚楚动人。

水仙映衬着，百花齐放，丰富多彩。构图疏密有致，虚实相应，别有情趣。

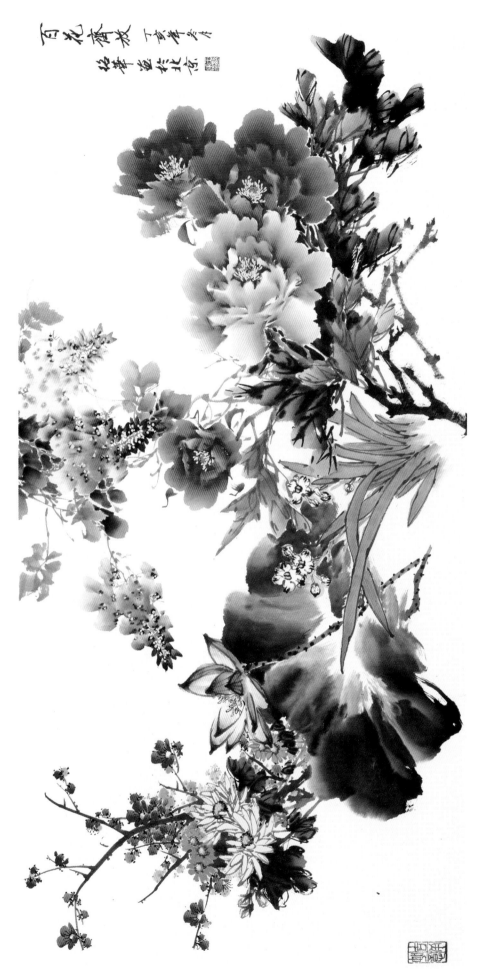

百花齐放

　　菊花、梅花、荷花、紫藤、水仙映衬着，百花齐放，丰富多彩。构图疏密有致，虚实相应，别有情趣。

第六章　名家牡丹画范图

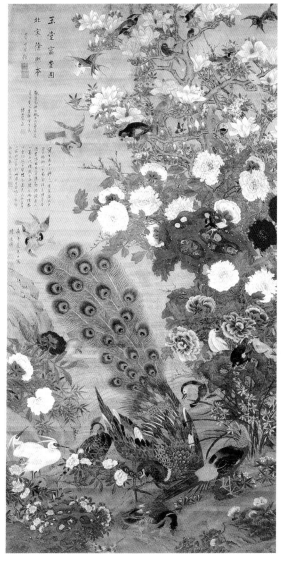

玉堂富贵图　徐崇嗣（五代）

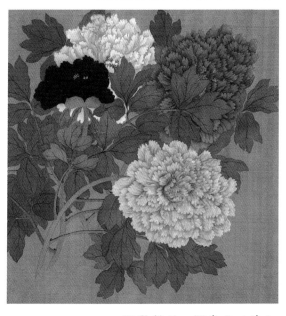

没骨牡丹　恽寿平（清）

水墨牡丹　边寿民（清）

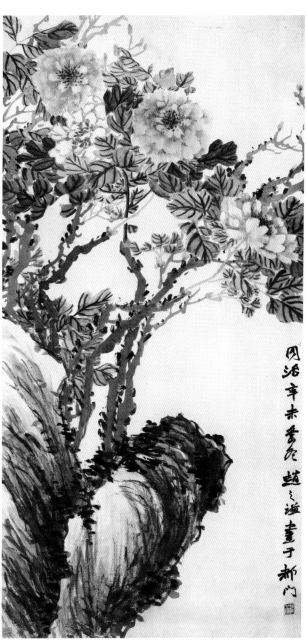

牡丹图　赵之谦（清）

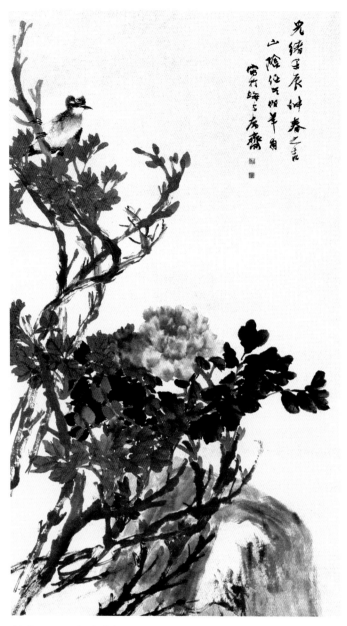

牡丹 任伯年（清）

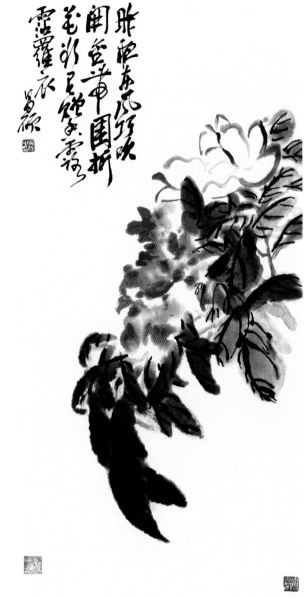

牡丹 吴昌硕（近代）

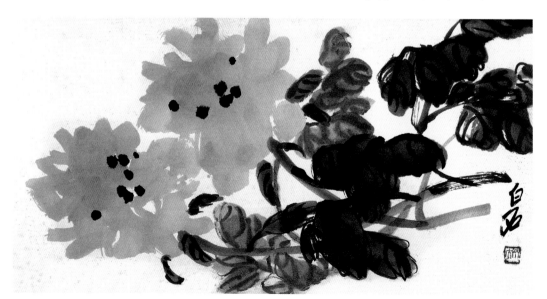

牡丹 齐白石

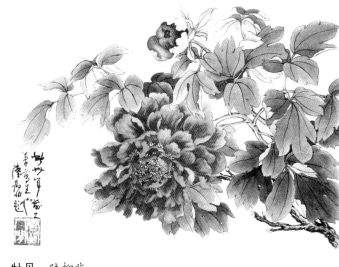

牡丹　陆抑非

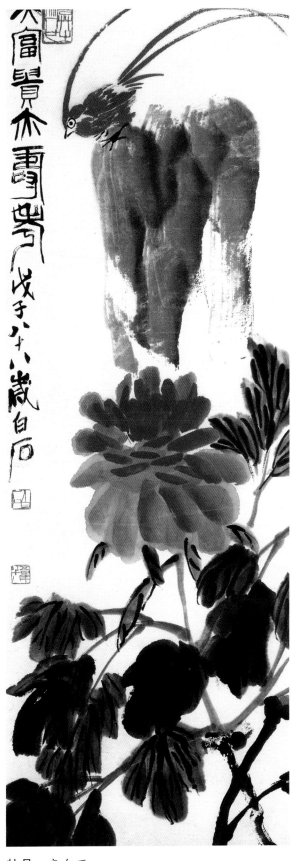

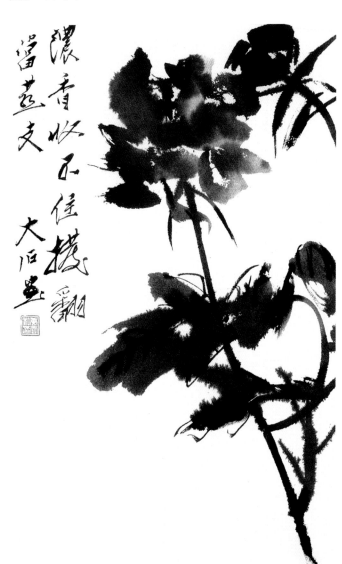

牡丹　齐白石

牡丹　唐云

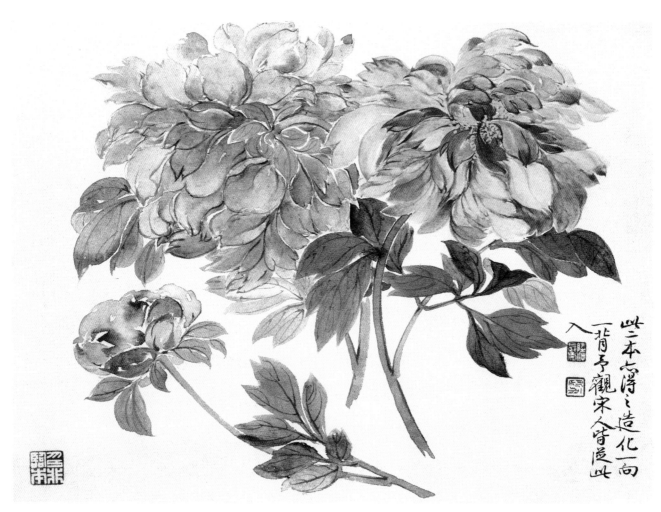

牡丹　陆抑非

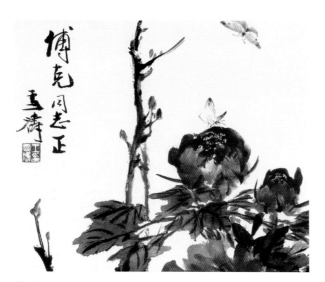

牡丹　陆抑非

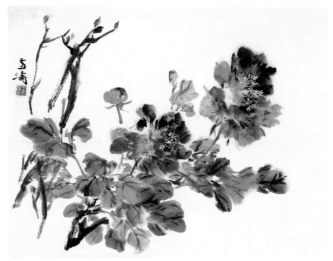

牡丹　王雪涛

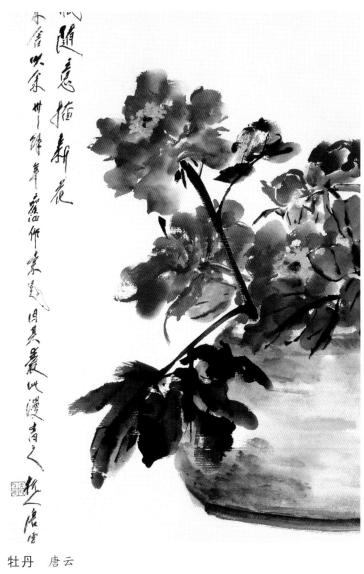

牡丹　唐云

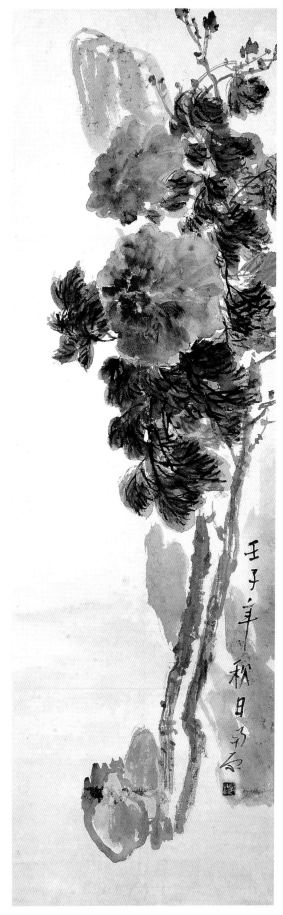

牡丹　陈子庄

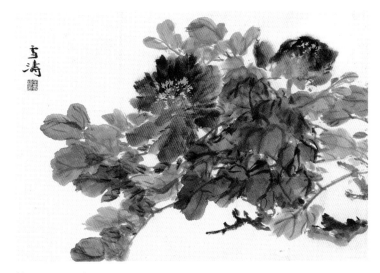

牡丹　王雪涛

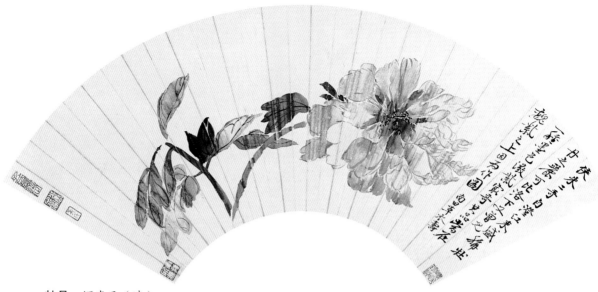

牡丹 恽寿平（清）

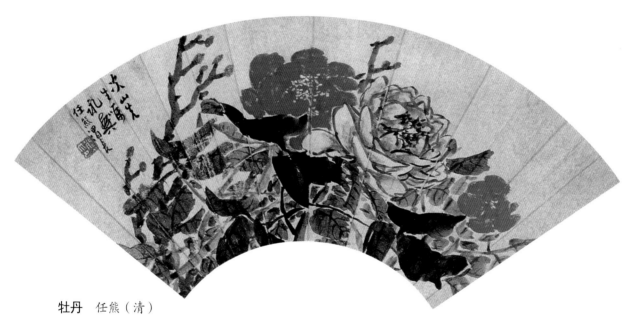

牡丹 任熊（清）

牡丹 吴昌硕（近代）

附录一：牡丹的题诗

木末芙蓉花，山中发红萼。
涧户寂无人，纷纷开且落。
——王维《辛夷坞》

绿艳闲且静，红衣浅复深。
花心愁欲断，春色岂知心。
——王维《红牡丹》

云想衣裳花想容，春风拂槛露华浓。
——李白《清平调辞三首》其一

有此倾城好颜色，
天教晚发赛诸花。
——刘禹锡《思黯南墅赏牡丹》

庭前芍药妖无格，池上芙蕖净少情。
唯有牡丹真国色，花开时节动京城。
——刘禹锡《赏牡丹》

笐筜竞长纤纤笋，踯躅闲开艳艳花。
——韩愈《答张十一功曹》

惆怅阶前红牡丹，晚来唯有两枝残。
明朝风起应吹尽，夜惜衰红把火看。
——白居易《惜牡丹花》

簇蕊风频坏，裁红雨更新。
眼看吹落地，便别一年春。
——元稹《牡丹》

闱中莫妒新妆妇，陌上须惭傅粉郎。
昨夜月明浑似水，入门唯觉一庭香。
——韦庄《白牡丹》

洛阳人惯见奇葩，桃李花开未当花。
须是牡丹花盛发，满城方始乐无涯。
——邵雍《洛阳春吟》

牡丹奇擅洛都春，百卉千花浪纠纷。
国色鲜明舒嫩脸，仙冠重叠剪红云。
——范纯仁《牡丹》

天下真花独牡丹。
——欧阳修《洛阳牡丹记》

一年春色摧残尽，更觅姚黄魏紫看。
——范成大《再赋简养正》

若占上春先秀发，千花百卉不成妍。
——司马光《和君贶老君庙姚黄牡丹》

枣花至小能成实，桑叶虽柔解吐丝。
堪笑牡丹大如斗，不成一事又空枝。
——王溥《咏牡丹》

天香夜染衣犹湿，国色朝酣酒未苏。
——辛弃疾《鹧鸪天·祝良显家牡丹一本百朵》

附录二：题款

二字

春艳、春韵、争艳、春色、春雨、争春、春露、醉春、雅香、春晓、芳春、凝香、春酣、沐春、春娇、天香、春晖、天娇、花魂

三字

春之舞、蝶恋花、春之韵、闹春图、春意浓、大富贵、洛阳春、醉春风、舞春风、满园春、玉堂春

四字

花开富贵、姹紫嫣红、锦上添花、玉质凝香、君子之德、春风满园、冷艳芳菲、富贵吉祥、国色天香、火炼金丹、春花正茂、富贵满堂、春归大地、春满人间、富贵祥和、得天华贵、国色春晖、富贵白头、春风得意、欣欣向荣、锦绣前程、王者风范、富贵大吉、王者之香、芳春奇葩、总领群芳、玉晖满堂、富贵神仙、醉沐春风、万紫千红、艳冠群芳、独占春风、春娇双艳、繁华盛寿、鸟语花香、春风送暖、碧玉飘香、华夏春晖、红粉暗香、富贵长春、富贵平安、冰清玉洁

五字

天香溢九州、群芳唯牡丹、浓艳露凝香、浓艳伴春风、春风润花香、倾城好颜色、花木正春风、天香夜染衣、风动国色香、国色朝酣酒、馨香逐春风、春深香更浓、春风送雅香、国色不染尘、万态破朝霞

以下为单款

不媚金轮独牡丹。牡丹飘香春常在。解语有花春不寂。两情如影宫富贵。千姿万态破朝霞。花开一丛奏阳春。花逐春风次递开。瑶池春风送仙香。春风得意穿金甲。倚风含笑冠春晖。天香松涛鸣。国色宠业兴。

以下为对联款

唯有牡丹真国色，花开时节动京城。
一池墨汁写花王，不辨花香与墨香。
琼葩到底羞争艳，国色原来不染尘。
相逢何必曾相识，同沐风雨便是缘。
浓丽最宜新著雨，娇娆全在欲开时。
国色映得华夏美，天香馨沁玉堂春。
天香国色松涛鸣，富贵吉祥宏业兴。

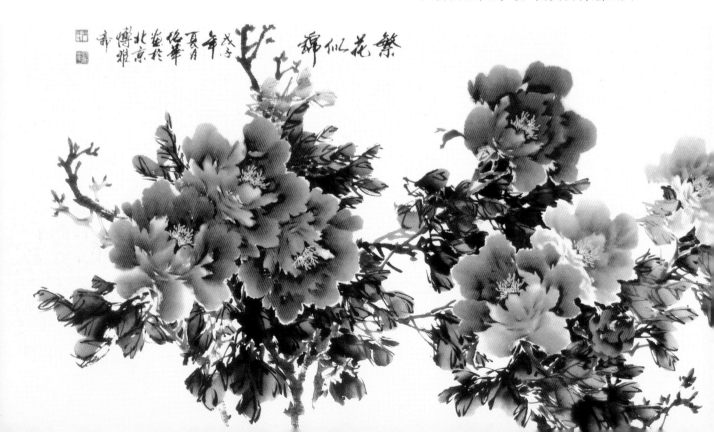